犬の記憶　終章

犬の記憶

終章

目次

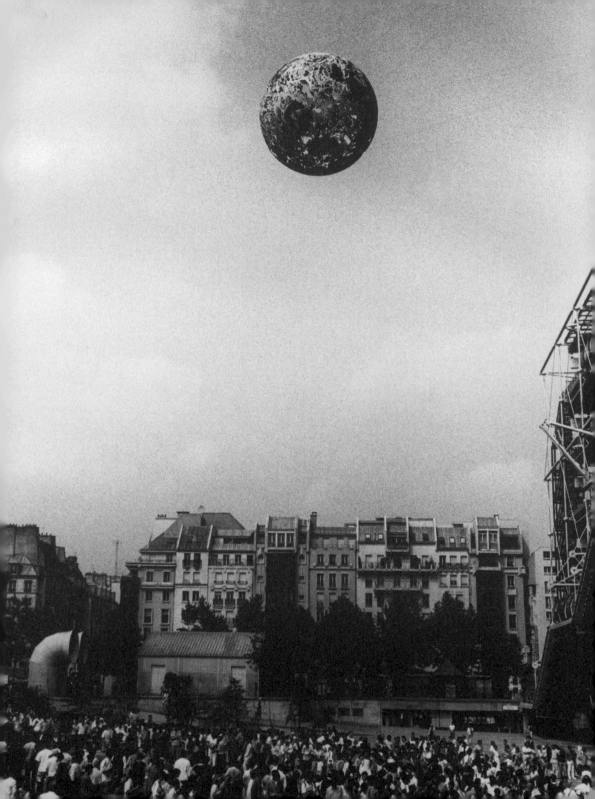

01

———

巴黎

· *PARIS* ·

在「紐約」這個令人印象強烈的都市，全面占領我內心之前，我所憧憬的城市是「巴黎」。現在回頭去看，當時的我真可說是無可救藥地迷戀著巴黎。

十三歲時，姊姊的書架上總會擺放著最新一期少女雜誌，像是《向日葵》、《Soleil》（法文，意指太陽或向日葵）等，每個月我都非常期待出刊的日子，雜誌上刊載的不管是詩、故事、照片、還是插畫，這些內容都處處飄散著甜美、令人心動的巴黎氣息。巴黎就像是夢想的城市。

十五歲時，新潮文庫出版的《堀辰雄集》，對我來說就跟聖經一樣。誘人、抒情的散文以及短篇小說，還有像是輕井澤、法國等「美麗的村里」。而里爾克（Rainer Maria Rilke）、普魯斯特（Marcel Proust）這些歐洲作家的名字令人目眩，他們的名字就像是通往西歐浪漫的入口。

十七歲時，每個月引領盼望著《美術手帖》雜誌。每次閱讀，總不禁對新藝術運動（Art Nouveau）與巴黎這些世界產生欽慕、共鳴之情。深入巴黎陋巷，傑出的藝術家們的熱情、榮光、流浪與頹廢的小故事，還有紅磨坊（Moulin Rouge）。

十九歲時，抱著畫布與畫架，還有裝滿畫具的雨衣，信步徘徊於大阪的梅田與神戶的 Tor Road（舊名為三宮筋通）的酒館街上。三合板的大門與灰泥牆壁，對我來說就像是佐伯祐三[1]與尤特里羅（Maurice Utrillo）[2]畫中的巴黎蒙馬特。波

希米亞人（La Bohème）[3] 的主角。心中巴黎的街角。

二十一歲時，透過電影銀幕，巴黎的日常生活與人生悲喜劇。手風琴與旋轉木馬、尚・雷諾瓦（Jean Renoir）與馬塞勒・卡內（Marcel Carné）[4]。還有戴著時髦博爾薩利諾（Borsalino）[5] 帽子的 apache [6]，在夜晚的巴黎街角蠢蠢欲動。摩登爵士的旋律與 film noir [7]。

迷戀巴黎的經過，依據年紀回溯，該記錄到何時為止才好呢，年少、過往的記憶，如今回想起來，彷如虛構的時光。雖說是對巴黎的堅持，但越是迷戀下去，卻覺得自己只是沉醉於自我幻想的巴黎形象中。

然而幾年後，當我成為自由攝影師時，尤金・阿杰（Eugene Atget）這位巴黎攝影家，以及他所拍攝大量巴黎街景的照片，才真正讓我見識到巴黎真實的一面；那些影像，呈現出與浪漫、憧憬完全無緣的都市風情，讓我受到極大的震撼。

以大型相機拍攝的照片，並非是攝影者本身隨意的行為，而是特意使原有的東西具有存在意義。依據此思考方式攝下之照片，緊緊包裹著巴黎的街道，藉由一張照片的存在，呈現巴黎的氛圍與最真實的都市面貌。人影稀薄、極為平常的巴黎清晨日常風景，寧靜的現場照片，就像是班雅明（Walter Benjamin）筆下的「犯罪現場」一樣，散發著不可思議的撼人力量。

尤金・阿杰目睹世紀末一個都市的解體與再生，透過他遺留下來的照片，我將

世紀初的巴黎街道仔細地走了一遍。但更重要的是，對當時還未有能力到處拍攝的我來說，尤金・阿杰的照片，讓我見識到照片最原初的威力，十分令人感動。

當時的記憶，雖然暫時潛入我的細胞中，經過長時間，到了現在，我的心中卻依然追尋著尤金・阿杰的照片。對我來說，那就像是哥倫布的蛋[8]一樣。

夢想、愛戀巴黎的年少時代；藉由尤金・阿杰的照片認識巴黎的青年時期；還有前往巴黎急迫搜尋房子的十年前。我不時邊苦笑地思考著，巴黎對我來說，到底是什麼呢？而回憶裡的巴黎，總是與幾件事一同出現，結果，就像是年輕時會得到麻疹一樣，也因而讓我產生對「藝術」的覺醒。也就是說，花都巴黎整體就是我憧憬的藝術的全部，相對的也是我對藝術渴望的實體。某種意義下，或許我的攝影故鄉其中的幾分之一就是巴黎也說不定。

＊

過了六年，現在一想起巴黎，我的心情總帶有些微的苦痛。儘管如此，深夜一個人喝著酒的時候，還是不禁會想起巴黎的街道。

週末夜晚的拉丁區，種族熔爐的熙攘喧鬧；午後十六區的帕西（Passy）附近，人煙稀少的小巷道的樣貌；聖米歇爾橋（Pont Saint-Michel）附近常去的咖啡

店，有兩隻黑狗會慢吞吞地走過客人座位；當然還有我住的公寓的那條穆夫塔街（Rue Mouffetard）早市的光景等。每當回想起記憶中這些令人懷念的巴黎景致，思緒總是無止境地蔓延。

但是結果是我到巴黎的目的並沒有達成，就這樣捲起尾巴跑回來，每當想到這些事情，內疚的心情再次縈繞於心。

然後下次又像這樣重新開始回憶。儘管這些事都是我自己決定的，但是那些只能一個人在巴黎度過的日子，總是纏繞著無限的寂寞與鬱悶，也是一種無法消失的遺憾。

遺憾的是，巴黎的記憶對我來說，寒冷又孤寂。每天我就像是野犬一樣，毫無目標地徘徊於巴黎街頭。

街道兩旁的商店幾乎都已關閉，各處的餐廳與小酒館的燈光也漸黯淡。又細又長的石頭路面，飄散著寒冷的夜風，朝著高伯蘭大街（Avenue des Gobelins）的方向，一路沿著傾斜又蛇行的道路漸進。連日因早市熱鬧無比的穆夫塔街上，也因夜晚的到來，人影稀薄。

我如同往常一樣，繞道去唯一一家營業到很晚的超市，在那裡買了需要的食物與日用品，拖著沉重的步伐繼續往下走。不久，左手邊的前方出現有如黑色剪影般的巨大教會，接著看到小電影院白色的霓虹燈後，公寓就快到了。

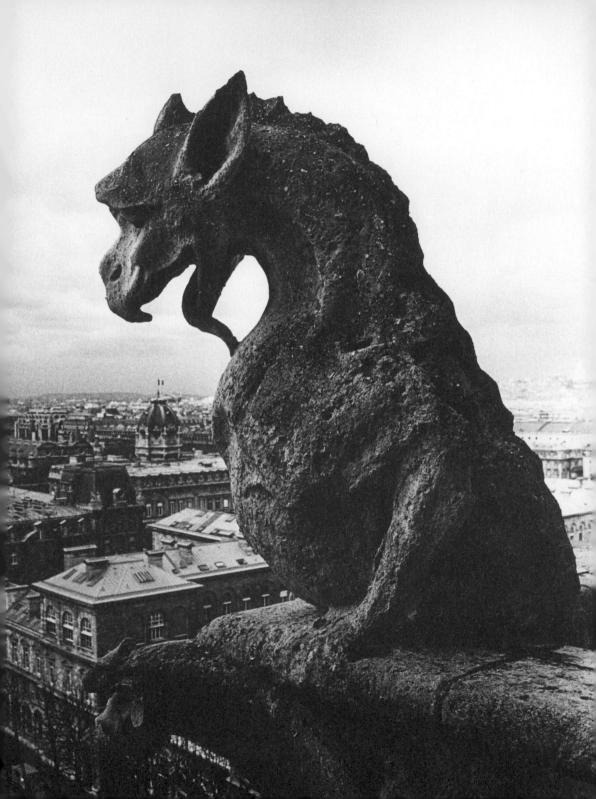

左邊是肉店、右邊是魚店，通過很像是市場裡的走道後，陰暗處就會看見整個建築物與高大的鐵門，我使出肩膀的力量，推開沉重的門，進入矩形中庭，正中央有幾棵很高的枯木。經過門房明亮的窗邊與垃圾集中處後，我終於到達居住的那棟樓的入口前面。稍微調整一下呼吸，又和往常一樣，打開厚重又嘎吱作響的門進到屋內，按下暗處裡唯一亮著紅光的按鈕，昏暗的燈光模糊地照著螺旋樓梯。抱起剛剛在超市裝滿東西的塑膠袋，我順著石頭樓梯慢慢地往上走。中間經過三層樓後，如同原先預料，燈暗了。這些都是早就知道的事，所以我又依循著自己的步調繼續往上走，再一次按下紅色按鈕打開燈。途經三樓房間的門前時，可以聽到從門縫傳來些微電視的聲響，這也是早就知道的事。到了四樓自己的房間，打開上下兩個鎖後，開門的同時，樓梯的燈又熄了。每天晚上，不管什麼事都在預料之中進行，一進入寒冷的房間，稍微嘆了口氣，我感到深沉的疲憊襲來。

本來預定要開的藝廊毫無下落，那天也還是一樣整天拿著相機，漫無目的地徘徊於初冬巴黎的街頭。

正好十年前（一九八七年），我在東京澀谷面對宮益坂的一棟高大的老舊建築裡，借了一間位在八樓的房間，那裡是我為自己準備的一處小小的藝廊空間。只要一有什麼點子，就會在牆壁陳列我拍的照片，邀請好朋友等人來看。像這樣極為個人的溝通方式，我想要再一次嘗試看看。

就在這個藝廊空間運作後不久，我開始不停地思考，這個完全出自於我個人想法的空間，是否有可能在其他國家也開設。當然心中也曾想過這是個有欠斟酌的主意，但是我卻無法抗拒這個構思的魅力。主意越是單純，想要馬上實現的誘惑就越大。儘管如此，幾個晚上我左思右想，以我自己的思考模式檢討可行性。做出的結論是去實踐這個想法，這又是個單純的結論。這時，又出現另一個問題，要在哪個國家的哪個城市實踐呢？這個問題，同樣也很快就出現答案，就是巴黎。雖然我也曾經想過紐約，但當時在紐約沒有熟人，指針自然就朝著巴黎的方向轉。

然而問題來了，就算是再單純的計畫，要實現當然必須要有資金。就算不需要很大一筆資金，我手邊也沒有多餘的錢，於是又有幾個晚上抱頭苦惱陷入深思。當然同樣也沒有想到很好的解決方式，結果又是很單純的結論，就是只好賣掉自己拍的照片。於是我與熟識的人約好，前去與對方面談。幸運的是，那個人非常理解我的計畫，也同意贊助我資金，姑且巴黎藝廊計畫的目標達到了。當時的我儘管根本不會說法語，但覺得一定會成功，現在看來實在過於輕忽這件事。然而這些都是後話了。

於是，一九八八年十一月我在蘇格蘭絨外套的內袋裡，裝入現金三百萬日圓，從成田機場出發。大韓航空飛機首先飛到首爾，再由首爾的金浦機場出發，過境

安克拉治，飛往巴黎。依據正常飛行時間，應該於十六小時後到達巴黎，但是因為巴黎一帶濃霧，飛機在比利時布魯塞爾的機場長時間等待，結果遲了四個小時才到達戴高樂機場。十一月中旬的巴黎，這時已是黃昏時分。睽違八年的巴黎，我又再次踏上這塊土地。

從機場前往巴黎市區，透過計程車的車窗，沿路的風景籠罩於濃霧中，交雜著冰冷與深灰的色調，計程車的兩側，巨大的拖車與卡車不斷地從旁駛過，而車輛間隙中，出現的是十分殺風景、工業區的影像，我恍惚地望著窗外風景，因為將近坐了二十個小時的飛機，大概是因為疲勞的關係，映入眼中的所有事物，彷彿都開始脫離現實，就像是在看一齣黑色電影的感覺。

計程車駛經巴黎北站與東站附近時，濕霧中，車站廣場裡停放著無數台雜技的小型推車。我總算鬆了口氣，感受到巴黎的氣息。街燈陸續點亮，也開始熱鬧了起來。到了史特拉斯堡大道（Boulevard de Strasbourg）後，那裡就是名符其實的巴黎街頭，林立的商店、耀眼的光線，黃昏時刻，往來的人影陸續出現街頭，大馬路兩側的停車場與人行道，都深深地埋在大量金黃色的銀杏落葉中。往來人們的服裝，也都是穿著外套，巴黎此時已臨初冬季節。

請友人行前預約的聖女貞德飯店（Hôtel Jeanne d'Arc），靠近里沃利街（Rue de Rivoli）的聖保羅（Saint-Paul）地鐵站，就在瑪黑區（Le Marais）的孚日廣場（Place des Vosges）旁，是一間很小、家庭式的旅館，姑且算是二星級飯店。穿

著大紅套裝、爽朗的中年婦女，尖銳、大聲地說著話，且動作非常迅速，讓人有些應付不來，即使到了飯店，我還是陷入正在看某齣戲的錯覺。這位巴黎婦女說的法語，我雖然完全聽不懂，但總算進到了五樓的房間。從成田機場出發開始，已過了二十個小時，我一個人站在房間中央，突然感到難以言喻的頹喪襲來，總之從明天開始二週內，我必須在巴黎的某處找到房子才行，然而這本來的目的，卻在抵達巴黎後，馬上就變成既遙遠又像是虛構的事。

打開房間的窗戶，讓外面的空氣進來，坐在床邊抽了兩根菸，總算稍微恢復心情。我全部的思緒就是想喝幾杯熱咖啡。簡單地將行李拿出來，將 Asahi Pentax 相機拿在手上，不可思議地，心情開始沉靜下來。稍微調整一下心態，那麼也該向睽違八年的巴黎街道，稍微打聲招呼拍些照片，外頭早已日落，從一條小巷子往另一條小巷子走，朝巴士底廣場（Place de la Bastille）的方向前行，馬路上隱約還殘留著霧氣。

第二天開始就在巴黎找房子，找房子的事比當初在東京想像時還困難。巴黎市中心一帶，幾乎完全沒有空房子，就算有空房，條件也完全不符合。從東京出發時想要達成的二個目的，結果都沒達成，我有些不知所措。停留在巴黎的二週一下子就過了，然而最重要的房子還是沒有進展，我雖然已經再延長五天，但還是感到很著急。根據我的需求，幫忙搜尋巴黎房屋、負責交涉的K先生，為處於半

放棄狀態的我，徹底搜尋宣傳單、報紙及房屋仲介公司，但是條件都不適合無法談妥。

要是沒有找到房子，當初想要開設藝廊空間的想法也無法達成，我只好決定先回東京，重新檢討計畫再來。但是K先生卻不放棄，就在隔天即將回去東京的那天，突然從K先生那裡傳來令人振奮的消息。這個消息不是從房屋仲介公司那裡得到的正式消息，而是從K先生朋友的朋友，一位比利時人那裡得知，在巴黎市區的兩個地方有空房子，如果不要求改變租借人名字，就可以將其中一間房子租給我，意思就是對方要當二房東。那是位於第五區老舊市場旁穆夫塔街的公寓。K先生說附近環境很有趣，但空間不算太大。但是對我來說，無論如何都想要租下那間房子，因為我得先將該地作為巴黎的開端才行。

所以我很快地跟K先生碰面一起去公寓看房子。第一次到穆夫塔街，街道就像蛇一樣，又彎曲又細長，是一條綿延的坂道。兩旁商店林立，靠近坂道下方，店與店之間位在很裡面的公寓，有著巴黎舊式公寓的風情，不禁讓我想起尤金·阿杰的照片。隨著螺旋樓梯而上，四樓左手邊就是後來我租下的房子。在房間正中央有張很大的床，牆壁上還有在使用中的暖爐。雖然整體寬闊程度還算可以，但是我還是不禁思考這房間的格局是否適合變成藝廊呢。在看到房子前，我的心意早已決定，往這裡途中，街頭的氣氛我也蠻喜歡的，所以就決定租下來。心中決意，現在要開始了。玻璃窗映現著中庭的樹木，而窗外一堆麻雀正喧鬧著。那天

傍晚，我在K先生的辦公室與二房東見面，付了簽約金，在接近最後關頭的時刻，總之我在巴黎的第一個目的達到了。

第二天我暫且先回到東京。

一年後，我從穆夫塔街的公寓搬到第六區榭爾什米迪街（Rue du Cherche-Midi）的公寓。因為原本的公寓不適合當作藝廊，於是K先生透過友人又幫我找到新公寓。這次不管是空間，還是內部格局都很寬敞，簡單的白色牆壁，看起來不需要太大的改造，這一點就像是替我訂作的一樣。走路就可以到蒙帕拿斯（Montparnasse），附近也有「好市集」（Le Bon Marché）百貨公司。整體來說，與穆夫塔街那裡平民區的喧囂相反，這裡的街道非常寧靜，規劃也相當好。

但是卻有個問題，難得搬遷到寬敞又適合當藝廊的地方，但是一年期間，我多次往返巴黎，多少累積到一些經驗，內心開始認為，基本上想要在巴黎開設個人藝廊空間大概很困難。第一是語言的問題，雖然這是當初就知道的事，但是不管做什麼，不會說法語處理許多事都很不方便。第二是場所的問題，本來就是專門作為居住使用的建築物，房間的格局被當作私人藝廊使用，就已經和原先的用途不一樣了。我得到的結論是，還是必須找到在巴黎一般被稱為boutique、位於一樓的店面才行。其他還有許多問題，短居巴黎、實際接觸巴黎的日常生活，當初這個單純的構想，還有很多東西無法事前預知。總之，我在東京空想的計畫，完全

是以東京當作基準做出的構想，我總算知道在現實面上這是個有欠斟酌的決定。

因為逞強而立下計畫，一旦遇上挫折，居住在巴黎的我，接著只能將興趣從想要讓別人欣賞的立足點，轉換為拍攝的立足點，也就是回歸到攝影師的本分。難得在巴黎租了公寓，就以這裡為據點，拿著相機到歐洲各城市地方走走。我開始傾向實行這個不像計畫的計畫。一想到這個點子，首先想到的卻不是歐洲的城市，我開始計畫到北非的摩洛哥旅行。此外，也因為是來自東京的工作邀約，我將藝廊的一切棄置不顧，往第一個城市馬拉喀什（Marrakech）出發。

自小我的個性就是熱得快、冷得也快，當計畫不得不斷念時，雖然口頭上覺得很遺憾，但就像當初點火一般突然想起的構思，令人驚訝的是，我也很快就將火熄滅。儘管當初是那麼堅持要辦藝廊這個計畫，這時我的興趣就這樣突然轉到別的地方去。

雖然藝廊的夢想破滅，我還是一樣往返巴黎與東京。如果沒有出去旅行，居住在巴黎期間，我每天都會在中午前離開公寓，將相機揹在肩上，到處走在巴黎的街道上。我本來平常在東京，就不會特別去看電影、聽歌劇，或是去看話劇、聽演唱會之類的，也不會特別去看評價很高的展覽，因為我對這些根本沒興趣。所以就算居住在巴黎也是一樣，去觀光、或是去哪裡參觀什麼的，我對那些一點興趣都沒有。雖然曾去過羅浮宮以及奧賽美術館，但是也不是因為特別

感興趣才去。只有一次因為很想拍巴黎的鳥瞰照片，爬到聖母院大教堂的頂樓去，就只有這樣。那麼我每天到底都在做什麼呢？我每天都漫無目的走在巴黎的街頭，拿著相機拍著街景，然後在某處的咖啡店抽著菸發呆，要不然就是到車站去逛。巴黎的車站是我特別喜歡的地方。因為巴黎北站、東站、里昂車站（Gare de Lyon）、歐斯特利茲車站（Gare d'Austerlitz）、蒙帕拿斯車站（Gare Montparnasse）、聖拉查車站（Gare Saint-Lazare）這六個車站，我幾乎每天都繞去其中一個車站。因為其中幾個車站，有歐洲各國的國際列車到達，從各國來的旅客在這裡下車。我悄悄地混入雜亂無章的大廳與月台的人群中。雖然也會隨機拍攝一些畫面，但是後來大多慢慢地變成只是一起走在裡面。然後到商店看看、到可以看到月台的咖啡店裡喝杯咖啡，視當天情況，有時也會待上兩個小時左右。不管怎麼說，與其到巴黎的其他地方，對我來說，巴黎車站是個很好的地方，而在那裡的時間也是美好的時光。之後，我還是會去看看塞納河的風景，以及河上那些橋，只有這點非常愛巴黎。

不知為何，《犬的記憶 終章》，是從我的巴黎記憶開始。就像我所寫的一樣，我對巴黎的回憶，姑且不論年輕時候的夢想，大多屬於苦澀的回憶，也就是失敗談。在寫著這篇文章時，我在自己房間的桌子旁，彷彿看見幾個遙遠記憶裡曾經見過的閃耀燈火。寒冷穆夫塔街的公寓，與被我當成是藉口的公寓，現在住在裡

面的究竟是什麼樣的人呢？一剎那間巴黎的體驗，全部顯得曖昧與浮面。年輕時在巴黎度過的海明威（Ernest Miller Hemingway），在《流動的饗宴》書中寫道：

「如果你夠幸運，在年輕時待過巴黎，那麼巴黎將永遠跟著你，因為巴黎是一席流動的饗宴。」（節譯自中文版：時報出版·二○○八）這是身邊有許多有才華的朋友、在古老優雅的巴黎度過的海明威才能說得出的台詞。但是遺憾的是，對我來說無法對巴黎產生相同的心情。大概是因為我的巴黎經驗實在過晚，只剩下手邊為數不多的巴黎記憶。那些記憶就是我在找房子的日子裡、因藝廊計畫受挫的日子裡，儘管心情無可奈何，但還是會到街上四處拍攝，當時所多少留下的一些底片。結果對於巴黎我只剩下這些到處拍攝所得到的照片。但老實說，我覺得這樣就已經足夠。

剛好，在寫這篇文章時，巴黎塞納河岸的阿嘉莎加亞爾藝廊（Galerie Agathe Gaillard）正在舉辦我的個展。我的照片不是藉由我的手，而是透過一位很像女演員的女士之手，陳列在初冬巴黎的天空之下。雖然我對這件事本身並沒有太大的感慨，但是總覺得有種想要苦笑的感覺。

在巴黎K先生那裡，還有我還寄放在那裡的行李。在那些行李裡，當時的記憶就這樣零零碎碎存放在裡面。我得盡可能早些前往巴黎取回那些東西才行。

1 佐伯祐三（一八九八至一九二八年）：出生於大阪，日本近代美術史的野獸派畫家。二十五歲時來到法國，創作出無數描繪巴黎的畫作，後因疾病及精神耗弱，三十歲於巴黎過世。

2 尤特里羅（一八八三至一九五五年）：出生於巴黎蒙馬特的法國畫家，畢生只創作風景畫，畫中主要以蒙馬特為題材。

3 波西米亞人：普契尼（Giacomo Puccini）改編自法國小說的歌劇，以貧苦民眾為描寫對象。所謂「波西米亞人」，是指波西米亞地方常見的吉普賽人，他們貧窮而居無定所，但愛苦中作樂。在此則指群集巴黎未成名的貧窮藝術家。

4 尚‧雷諾瓦（一八九四至一九七九年）與馬塞勒‧卡內（一九〇六至一九九六年）：皆為法國電影導演，尚‧雷諾瓦同時是印象派繪畫大師雷諾瓦的兒子。

5 博爾薩利諾：義大利著名的製帽品牌。

6 apache：法文，巴黎等大城市裡地痞、流氓的舊稱。

7 film noir：源自法文，意指黑色電影，強調善惡不明的價值觀以及以性為題材的電影。

8 哥倫布的蛋：日文諺語。哥倫布發現新大陸後，有人忌妒，認為發現新大陸沒什麼了不起，人人都做得到。於是哥倫布請對方把蛋立起來，但卻沒有人成功，只見哥倫布把蛋的底部敲碎將蛋立起來。引伸意指看起來似乎很簡單，但大部分人都想不到。

02
──────

大阪

·

OSAKA

·

對現在的我來說，大阪這個地名，還有大阪各地街角的影像，充滿著其他地方比不上、不可思議的魅力。我就算是身在東京，日常生活中卻常常會感應到大阪，大阪這個地方對我來說，可謂是「心中的場所」。

我之所以會有這種感覺，原因之一是因為我在大阪出生，現在也依舊持續拍攝大阪，雖然的確有這些原因存在，但是其中卻也含有難以說明、無法言喻的強力磁性的東西，將我強烈吸引過去。為什麼會在這幾年漸漸地開始在意大阪這個地方，老實說我自己也不清楚原因。只是有種感覺，覺得大概就是這裡。隨著年齡增長，無意識產生鄉愁的感覺。但是讓我產生這種感覺的大阪，我對它完全沒有情緒上以及觀念上的原鄉感。只能說我是在大阪西邊郊區出生，在還沒懂事之前就搬到別的地方，只有這件事是真的。然後經過十幾年，再度回到大阪，度過從少年期到青年期的時光。那個時期的我，應該說在生理上對大阪這個城市以及裡面所有的東西都感到厭惡，然而這反而讓我相對地特別在意、也特別把大阪當作目標對象看待。這麼說來，我與大阪之間牽扯的關係，與其說是心情上、思維上的牽繫，倒不如說是屬於接觸性、十分生理上的感受所形成的記憶。總之現在大阪在我心中，不知為何已成為我十分在意的場所，儘管我的家族傳承的血緣裡，完全與大阪無關，然而無意識地接觸大阪的風土，在我細胞的記憶裡，經過長時間之後，又再度向我訴說它的故事。

一九三八年，也就是昭和十三年的十月十日，我們在父親工作的公司宿舍、大阪府下池田町宇保（現在池田市宇保町）出生。好像是在某日晴天的中午前。我之所以會寫我們，是因為我是雙胞胎的其中一人，我是弟。自從生下來，我們的健康狀況就不太好，名為一道的哥哥，在出生後一年多就過世了，在哥哥過世後不久，我就被帶回父親的故鄉、島根縣石見地方，託付給祖父母扶養。所以，如同我沒有任何對哥哥的記憶，也沒有任何幼兒期關於大阪的記憶。

在那之後，父親幾次轉調工作場所，也發生了太平洋戰爭，我們一家再度回到大阪，已是昭和二十四年（一九四九年）的事了。距離我出生後離開池田町剛好十年，我十一歲，轉學進入豐中市的小學五年級。當時的記憶，浮現在眼前的是韓戰的情景，當時從學校的頂樓可以近距離看到美軍伊丹基地大量軍用機的起飛與降落。另外還有坦克以及噴射戰鬥機，耀眼金屬的機體，整天傳來巨大聲響，常使得學校的玻璃窗陣陣作響。還有另外一個記憶，就是學校附近的阪急電車螢池這一帶，因為也是基地附近特有的喝酒場所的景象。塗上粉紅色及綠色的木板屋，看板上寫著橫寫文字並畫有圖案，還有駐軍的美國兵與日本女人的情景。對跑去偷看的我們來說，那邊的情景真的十分刺激。大阪西郊的城鎮，當時還是戰後的狀態。

我雖然一直到國中第一學期都還在豐中，但之後我們一家在京都住了三年，接著又再回到大阪，這時我已經是高中生了。

我之所以會踏入攝影的世界，不知道是幸運還是不幸，是因為二十歲那年的失戀。

當時，也就是昭和三十四年（一九五九年），我雖然年輕，但在大阪也算是一位自由平面設計師。十七歲的時候，從大阪市立第二工藝高中（夜間部）繪圖科休學，之後到大阪市一家設計公司擔任助理，十九歲時父親突然過世，也因為這個原因，我開始在茨木市的自家裡安置工作桌，雖然工作上還不夠成熟，但卻能自己獨立接案，主要是因為有保險公司的海報工作，他們看在我父親過世的份上，才將這些工作委託給我。雖然不需要太高的技術，但工作確實太多，海報、月曆、宣傳手冊、櫥窗設計等工作，固定透過大型印刷公司的業務交給我設計。因為這樣，我雖然年輕，但卻拿到與這個年紀不相稱的設計費。我每天幾乎都在深夜工作、早晨睡覺，然後在中午左右起床，繼續完成前一天夜裡的工作，然後在傍晚將設計好的東西交出去，再接新的工作。因為幾乎每天都是這種模式，也無法跟朋友出去，頂多外出時空閒時間看場電影、買買書或唱片而已，那時也還不知道成人使用金錢的方式。

就在這些日子裡，因為某個契機，我認識了一個女孩，馬上就墜入愛河。她是我經常前往、一家位於北濱的展覽公司的設計人員，因為有些店面的設計工作，她有時會來幫忙。我雖然極端怕生，但相對也有非常大膽的地方，晚春的某日，我下定決心把她叫到咖啡店來，直接跟她告白，她回答我說一週之後再見面，到

時會給我回答。她雖然看起來很年輕，但是年紀比我大。然後下週見面時，她回覆我說我們可以暫時交往看看。

我當然高興得不得了，再加上手邊又有點錢，不管怎麼說，當時的年紀不管做什麼事都想逞強，之後三個多月，我幾乎每週都跟她見面，打腫臉充胖子把設計費全部用光。在過了盛夏之後，她的態度突然變得很奇怪，我打電話到她的公司找她，但是卻讓我開始覺得她在躲我。就算我是年輕的傻瓜，這種事我也知道。

在完全失去電話聯絡之後，我到公司去找她，但是她卻以有工作為由，拒絕跟我會面。沒有辦法我只好使出最後的手段，我決定到她通勤的車站埋伏等她。愚蠢的是，我們每週六見面，我卻不知道她家的地址、電話，什麼都沒問過她，只記得她通勤的車站。

在接近八月末的某個星期六中午，我在阪急電車寶塚線的岡町站等她。公司在中午下班，要是快一點的話，大概一點前就會到，不管多晚我都打算等下去。在車站前的樹蔭下避開豔陽，我一直盯著檢票口，已經過了十幾輛電車都沒等到她，我開始渾身無力，時間也已過了兩點，這時我突然看到她穿著黃色連身洋裝出現在前方。我抑制心中的激動，朝她走去叫了她一聲。她瞬間朝我這轉過來突然停住，表情很驚訝而且很困擾的樣子，同時馬上就鐵了臉轉身走開。我向前追著她，說我有話要說，找她進去咖啡店。但她以我從沒見過的嚴厲表情，只說了一句：「我很困擾。」雖然一瞬間我感到有些畏縮，但還是以稍微強烈的語調說，我有話要說妳就聽聽，我還沒說完，她一口氣就說：「我決定

秋天要結婚了，所以我們不要再見面比較好，也不要再打電話到公司。」被年紀比較大的女性突然這樣告知，我不過是二十歲的小伙子，馬上就無言以對，不管是疑問，還是追問什麼都問不出來，始終都茫然地站在那裡，只結結巴巴問了一句，我做了什麼不對的事？

她只說了：「沒這回事，對不起，是我不對，一直以來謝謝，」之後就稍微笑說：「再見。」我也只好回話說再見。

結果，原因到底是什麼，我完全不知道，從頭到尾都是依據她的步調進行，女人這種生物真是謎啊。

那天冗長的夏日傍晚，我究竟在哪裡度過，現在雖然完全記不起來，但我想大概也只能去梅田曾根崎的得利思酒吧（Torys Bar）[1] 借酒澆愁吧。

現在回想起來，完全是我單方面墜入情網，我們的關係真的是戀愛嗎？怎麼想都覺得奇怪。總之那時候我因為嚴重失戀，完全無法從事設計的工作。原本平面設計的工作就是桌上作業，每日每夜坐在桌子面前，用鴨嘴筆畫線；不然就是在岡町的路上看著人來人往，不管什麼事都變得很厭惡。我總是在工作桌旁聽著收音機播放關於戀愛的歌，就算有時候放唱片來聽，也全都是關於愛情的歌曲。雖然只要去找就一定有工作，但當時還不是像現在可以簡單使用照相打字的時代，月曆的提案等，都必須用面相筆將一年份的日期，一個一個寫上去，不僅索然無

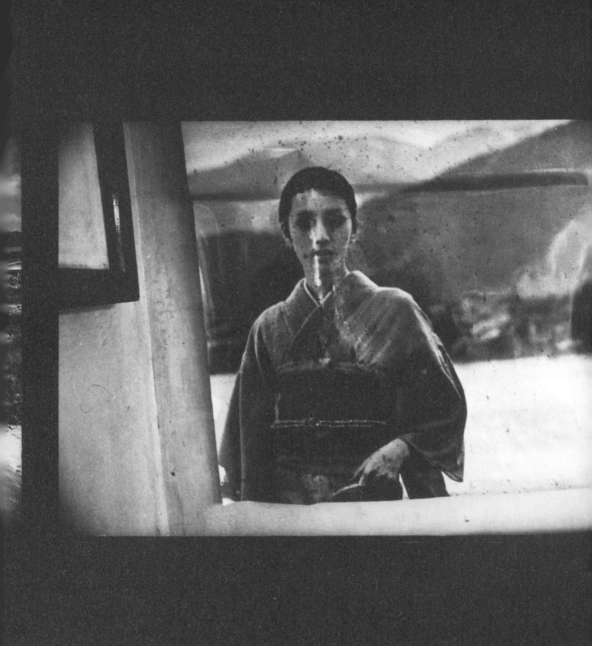

味，而且對扇雀飴的包裝袋上庸俗的圖案也開始感到很厭煩。在跟她約會還很順利的時候，還能興高采烈地做著這些工作，但是現在我只能不斷地嘆氣。

但是也不能什麼事都不做，我還是接了一些海報以及宣傳手冊等內容多是畫圖的工作。像這樣比較視覺性的設計，通常會用到照片，我透過某人介紹，開始進出當時在關西最有名的攝影家岩宮武二的攝影工作室「岩宮攝影」。我帶去的案子，當然不敢奢想由岩宮老師直接拍攝，在工作室裡有幾位很有本事的助理，我請他們幫忙拍照。幾次之後，我也慢慢適應攝影棚裡的氣氛，也與攝影工作室的人變得很熟，就算不需要攝影的日子也會過去蹓躂蹓躂。戀愛的傷痕還沒恢復，就遇上攝影的世界，我就像是首度接觸異次元空間。那是與桌上作業完全不同的世界，反倒很像是運動舞台，我感受到很輕快的步調，將我從以往閉鎖的生活空間解放出來，與攝影世界的邂逅，對我來說是一項衝擊。

我生來個性對所有事情都採取非常極端的看法，自己也常常無法控制，那時候也是如此。也就是某一天，我突然決定「我要成為攝影師，不要再當辛苦的設計師。」現在回想起來，將近一百八十度方向轉變的原因，都是因為想要自我救濟，將自己從失戀的苦楚中救出來。此外，還有一個更大的原因，就是工作室的負責人、攝影家岩宮武二的個人魅力。雖然在工作上，從來沒有一次是由老師負責拍攝，但是因為我頻繁地進出攝影工作室，自然而然打招呼的次數也變多，一段時間之後，老師叫我名字時的語調與笑容，幾乎就跟叫工作室裡其他人差不多。直

至現在，我還能鮮明地想起老師獨特又具魅力的笑容，隨著老師一次次笑嘻嘻地叫著我的名字，我就這樣一步步接近攝影的世界。

從設計轉往攝影的路線變換，雖然中間有一些過程，但卻是十分自然的發展。

應該說岩宮老師對於我的轉業意願根本就認為是理所當然，很爽快答應讓我入門，我就這樣進入了我以前想都沒想過的攝影世界。我是在老師在餐廳吃飯時，站著請求老師讓我入門，然後老師就笑嘻嘻地以交叉的腳輕輕往我腳上一踢，很像是害羞的老師會做的事。也就是說，這就是老師的入門許可。對我來說，這就像通往攝影世界的簽證一樣，我感到非常高興。現在回想，我被戀人踐踏、被老師踢進攝影界，我的二十歲青春就像這樣過去了。

在岩宮攝影待了一年半，我開始想去東京。才剛攀登上攝影這條路，雖然一年半是很短的時間，但對我來說卻是非常珍貴的時光。岩宮老師很疼我，也對我十分照顧。讓我當他個人助手，帶我去佐渡、日光、京都、松江等地拍攝他自己的作品。老師對於我因著一念，想辭去攝影工作室的工作、前往東京一事，雖然感到有些不高興，但結果還是在我去東京時，幫我安排很多事，甚至是很細微末節的事都幫我安排好。

還有另外一位，當時已經因「釜之崎」的紀錄照片聞名的新銳攝影家井上青龍，他是岩宮老師的大弟子，與他的相遇，也是決定了我在之後，將相機拿在手上、

隨意街拍形式的關鍵點，也就是成為路上攝影師的這條路，都是因為井上先生的關係。野性與含蓄兼容，是個很帥的前輩，因為前輩對我很親切，不管是釜之崎的拍攝現場，還是梅田的酒館，我就像是犬一樣，連日跟在井上先生的後面。前幾年在德之島拍攝時，他因為事故過世，現在回想起來，還是覺得井上先生真的是非常帥的攝影家。

岩宮老師與井上前輩，兩位都已經不在世上，每次只要一想到這，就深刻感受到歲月的無常。我在大阪這個地方與他們兩位相遇，因而接觸攝影、認識攝影，然後進入攝影之中。換句話說，我與大阪之間有攝影，我與攝影之間有大阪，然後大阪與攝影之間有我。總覺得在那裡，存在著不可思議、切也切不斷的函數關係。那是因為我真的從來沒想過要當攝影師。

我離開大阪已經過了三十五年歲月，然而現在卻感覺自己又慢慢回到大阪。

去年（一九九六年）一月，也就是距離現在剛好一年前，我因為東京的電視台的工作去了一趟大阪。那個工作，不是我帶著電視攝影機到處拍大阪，節目企劃完全不是這樣發展，而是我一直被攝影機拍著，讓我感到相當困擾的節目。也就是在日本電視台製作的《美的世界》，一個四十五分鐘的節目裡演出。按照導演的計畫，是將我隨意出去旅行、在所到之處隨意街拍的樣子，收錄於鏡頭之中。

根據導演的構思，或許是希望能夠到浪漫的北海道之類的地方，但我一接到這個

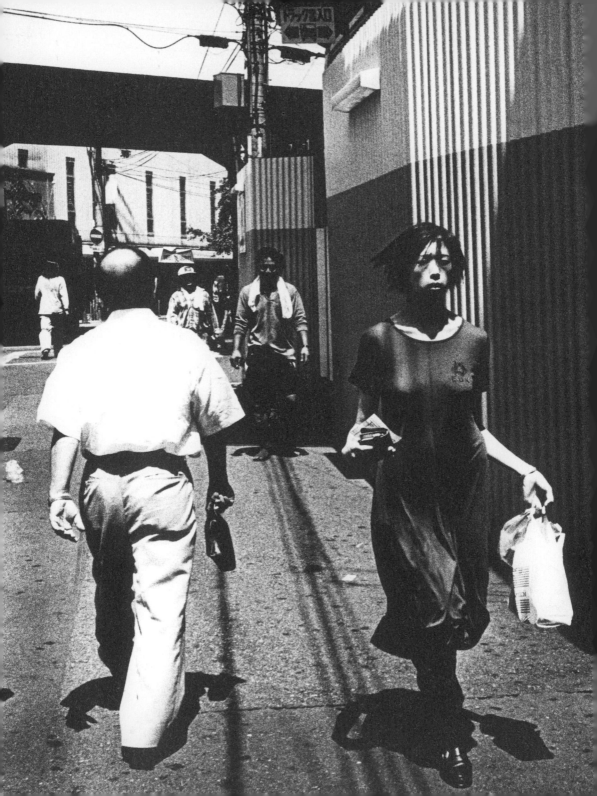

節目的提案，毫不猶豫地就將旅行地指定為大阪。就像開頭所寫的一樣，我在這幾年，對大阪之鄉愁與堅持，在東京的日常生活中，總微妙地混雜著大阪的存在，當時我完全沒想到其他地方，只想到大阪。

於是我去了大阪。要是只是拍我在大阪的街道隨意街拍的樣子也就算了，電視台的團隊希望以大阪為背景一起拍攝。梅田、曾根崎、中之島、御堂筋、道修町、心齋橋、道頓堀、千日前、難波、銀橋、京橋、鶴橋、天王寺、新世界、南陽通商店街、飛田、南港等，將我在大阪時必經的路程走了一遍。

拿著一台 Olympus μ，走在繁華的街道及市場裡，持續按著快門。電視台的工作人員一直跟在我身後，緊隨著我的視線。以快速的步伐，持續在街上往右走、往左走，不僅是眼睛，我的全身就像是敏感的雷達一樣，細胞感應著路上的所有事物，所有經過的東西充滿著我的內心，攝影時我的身體就像是進入變壓器的狀態。

整整三天，我就以這種姿態，走在大阪的街頭。第三天夜間錄影完成後，與工作人員稍微去喝一杯，之後我一個人搖搖晃晃地朝飯店方向，走在夜裡的大阪。那個時候我沒有帶相機，只是恍惚地吹著風走在路上，當我走在大阪車站前一座很大的天橋上時，眼中映現著各式各樣的光芒，一瞬間，突然感受到身體裡面一股東西衝了上來。那像是又細又尖銳的電流，瞬間流穿我的全身。要是將當時的感受以言語來形容，「不這麼做不行⋯⋯我一定要拍這裡⋯⋯我只能這麼

做⋯⋯」然後無止境地不斷重播。

就算我回到飯店沖了澡、到酒吧喝了杯酒、再回到房間看電視，我全部的思考還是無法離開這句話的重播。也就是⋯「我要拍大阪的照片，要做一本大阪的攝影集。」儘管到現在，還是覺得這是個很唐突的決定。

隔天與工作人員一起回到東京之前，在新大阪車站的天橋上，女主播與我簡單對話，當作是最後一段錄影。因為直到第二天，前天晚上重複的聲音還是不斷環繞在耳邊，在我與主播的對話中，我將我的想法與決心，以言語表達出來。

也就是說，「如果威廉・克萊因（William Klein）有《紐約》（New York）這本攝影集，那麼我有《大阪》這本攝影集也不錯。」那一年的五月，我開始在大阪攝影。

道頓堀川的戎橋西邊有一棟瘦長的大樓，那裡的一、二樓是 Häagen-Dazs 戎橋店。這一帶是大阪最繁華的地區，戎橋上整天人潮不斷。每當經過戎橋附近，就會聽到很像是念經、很不可思議的旋律。簡短單調的旋律，從中午前到深夜，播放著永無止境、重複的旋律。這首曲子就是 Häagen-Dazs 戎橋店的主題曲，從這家店傳來的旋律。我從去年初夏開始，因為要拍攝攝影集的照片，往返大阪好幾次，每次到大阪，我馬上就會直接去戎橋。每聽到這段旋律我就覺得很安心，也不禁開始微笑起來。這時會出現一種感覺，我要開始拍大阪囉。這首曲子，

對我來說有一種像是輕麻藥般的效果。不可思議的旋律，演奏也很奇妙，像是手風琴的音色、像是鼓笛隊的合奏，又像是小吹奏樂隊的聲音，全部成為一體，很難以形容。因為常聽，很奇怪慢慢覺得很懷念。這種懷念，與懷念過去的感受又不同，反倒像是想要在未來能夠感到懷念的感覺一樣。滑稽、抒情，但某處又帶點悲壯的感覺，真的是很奇怪又絕妙的曲子。因為我很喜歡整首旋律，大阪的友人特地到戎橋上幫我錄了卷錄音帶，裡面還可以聽到大阪的雜音及人聲，算是無法抱怨的附贈品。現在我在四谷的工作場所，像在道頓堀一樣總是播放著這首曲子。感到厭煩或是不有趣時，聽了之後能讓心情稍稍感到安心。到了深夜，我又重複播放這首曲子，想著大阪，然後想著攝影集的事。然後又開始想起大阪的事。

1
—— 得利思酒吧：得利思（Torys）是酒類製造商 Suntory 生產的威士忌品牌，流行於昭和三〇年代的居酒屋。

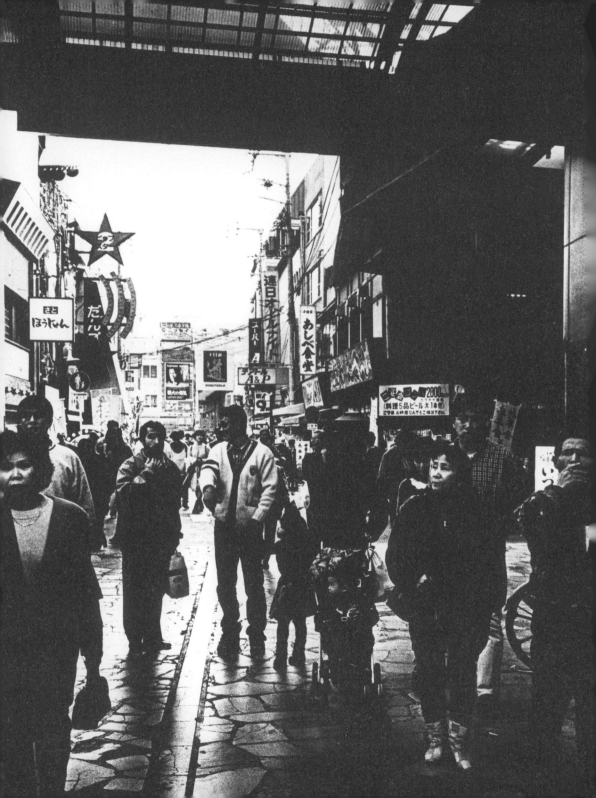

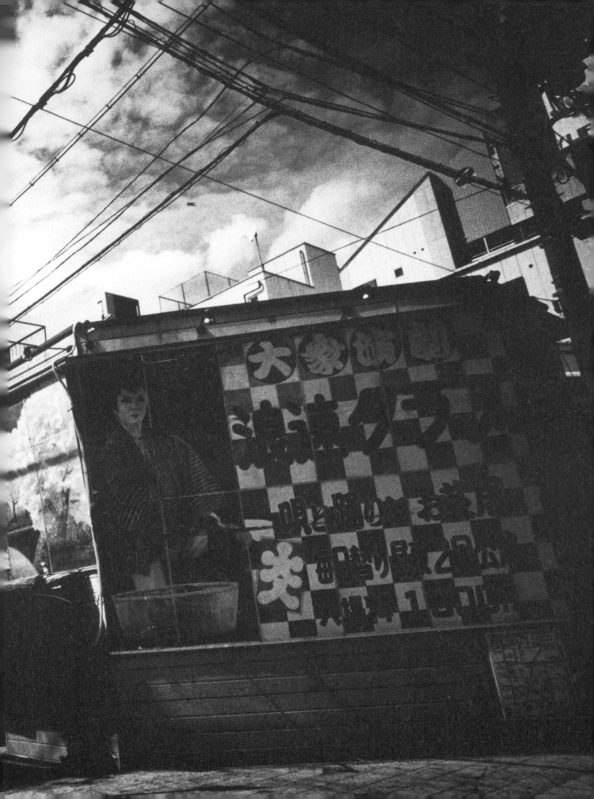

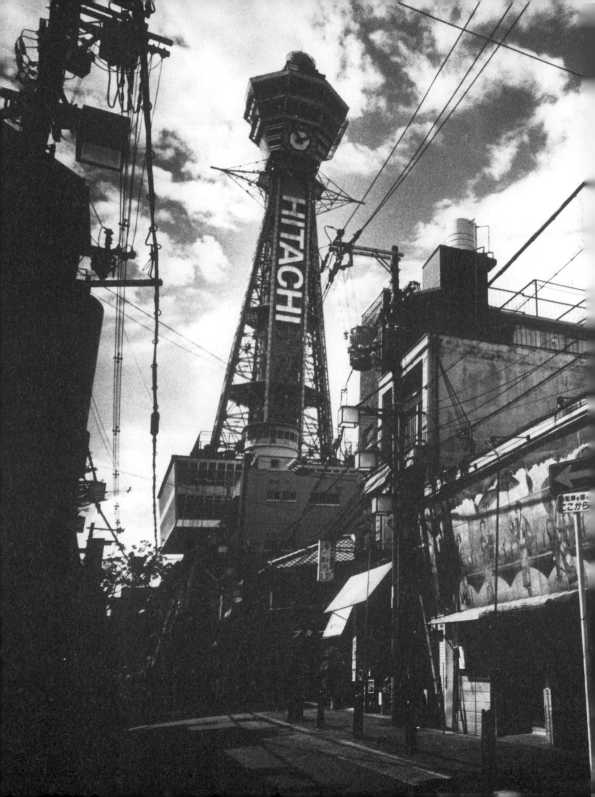

03

神戶

・*KOBE*・

在新開地搭上計程車，搭車時還只是滴答滴答滴著的小雨，到達中突堤（美國碼頭）的「港塔」（Port Tower）時開始下起大雨。在日落前搭乘港塔的電梯登上展望台灰暗的樓層，透過玻璃窗眺望出去的整個視野，稍稍帶點藍色及鉛灰色。細微的雨，反映著日落前的光亮，眼前港灣一帶的風景，一時之間帶著黯淡的光澤。我突然感受到犬的視線。映現於犬的網膜、黑白的世界，大概就像是這樣子吧。我透過觀景窗，尋找遠處冒著煙的和田岬，以及那裡造船廠的船塢，拍了幾張照片。

面向海邊，塔的正下方，直線延伸至碼頭底端，隆起像是從海中浮起的巨大白鯨的飯店灰白色建築物形成一道弧線，在它腹部的下方，突然打開一個黑暗的空洞，幾列像是塑膠模型般的車子，陸續朝黑洞駛進去，就好像是滑落到水底一樣。

我透過觀景窗看著那個角落，彷彿看著未來的宇宙基地的幻影一般。

朝著塔樓的迴廊往左邊移動，那裡可以看到「港島」（Port Island），長長綿延的灰色人影，看起來就像是在港灣上匍匐前進。從第四碼頭往神戶大橋看去，可以看到港島的集裝箱碼頭，像是鏈子一樣連接無數燈光，射進眼前窗戶的雨滴中。在更後面，還有為阪神高速五號線鑲邊的光亮，白色線頭的尾巴融入遠方。

在這高度一百多公尺的塔樓裡，透過玻璃窗看見的灣岸黃昏風景，在寒冷的雨中，顯得寧靜、硬質，在我看來，就好像是在窺視清淨的海底。我突然有種奇妙的感覺，彷彿自己正在凝視悄悄沉入海底的水中都市。

往迴廊靠山的那一頭走去，風景又轉變了，看到的是左右持續擴大的街道，還有大片的燈火。神戶的街道，開始飄散著夜的氣味。

展望室的牆邊，有幾對情侶一動也不動地立在那裡，以明亮的街道為背景，各自浮現的輪廓，就像是一幅甜美的構圖。我腦中回想起白天於新開地（神戶市兵庫區）看到地震後殘留的痕跡，那令人感到寒顫的風景，突然之間腦中又縈繞著無法言喻的情感。那天腦中好幾次像這樣交雜著相同的情感，就算是一邊抽著菸，依舊不斷思考著。現在眼前浪漫的風景，與白天看見悲壯的風景，不管是哪一個風景，都是現在神戶人的現實。因追尋記憶中的風景而來到神戶的我，看著兩種不同風景，也變成了現實。儘管含意不清，但我卻接受這樣的狀況，為內心無法獲得解答的疑問，畫下休止符。

塔樓外的海面與街道已完全是夜晚的景致，展望室的玻璃窗映現著我的影子，也映現著正前方碰山攀升的燈影。我心中對於早年神戶那些已經顯得很遙遠的情景，還有記憶是否存在這件事，不知該追尋，還是不該追尋，僅僅留下茫然的感受。

更何況當時，不僅沒有港塔、沒有港島，也沒有「港灣廣場」（Harborland）、「港灣幹道」（Harbor Highway）、「美利堅公園」（Meriken Park）等，當然連一棟高樓大廈也沒有。有的只是造船廠巨大的紅色起重機與無數林立的煙囪。

在港邊，許多貨船正在下錨，街上有許多包裹著頭巾的印度人在路上走著。一想到這，還真是讓人懷念。不過那也沒辦法，畢竟那已是三十七、八年前的神戶。

*

紅色電燈泡下方，裝滿顯像劑的琺瑯盆裡，裸體男女以各種姿態交纏的構圖，陸續從灰白的小張相紙上浮現。馬上將旁邊的酸劑加入盆中，而另一邊裝著定影液的盆子裡，已經洗好的照片（色情照片）密密麻麻地浸在裡面，還有沖洗用的全新的盆子裡，重疊著好幾層，無數的照片埋在裡面。在我看來，就像是重疊的沙丁魚，或是廟會裡撈金魚區裡的金魚一樣。用手稍微攪拌盆子裡的水，接著我往放大台前進。整間暗房隆隆作響，開始細微震動，接著慢慢變強，傳來巨大的聲響，我頭上的天花板是三合板做的，而再上面是山陽線列車駛經的鐵路。剛駛出三宮站的列車速度緩慢，暗房總是持續搖晃著，放大時手就必須停下來，一天裡我會好幾次發出不滿的聲音。混合著濕氣、藥味、菸味的臭餿味，充滿整個灰暗的暗房，而在暗房的角落，Shiyun 正一邊抽著菸，一邊進行照片乾燥作業。持續傳來低沉、像是地面上的蟲鳴聲，也像是慢慢烤好的年糕一樣的聲響，照片（色情照片）大量降落到板子之間。

因為 Shiyun 的介紹，我開始到這間暗房幫忙，在來這裡幫忙之前，色情照片

對我來說，頂多只是高中朋友間傳閱偷看的程度，知道要幫忙的工作竟然是這類照片時，心中交雜著驚訝、困惑、驚喜的心情。Shiyun 傳授我沖洗照片的知識，一旦開始之後，雖說正在沖洗的手是濕的，目不轉睛盯著照片看的眼睛更濕，這時候我就會被 Shiyun 嘲笑。雖然我內心的獨白說著，我做這樣的事好嗎？但是相反的，身體卻不聽自己的話。喜歡與年紀大的人交往的 Shiyun，當然看穿我的心思，就說森山啊，這是學習啊、學習，我可不能帶你去福原啊，竟說這些話來戲弄我。儘管我自言自語地辯解，我好歹也知道女人是怎麼回事啊，但畢竟與 Shiyun 的程度相差懸殊，我總是被他戲弄。然而像這樣的事，也只是時間的問題，到後來，連一點情感上的變化都沒有，只是機械式持續沖洗照片的作業。而 Shiyun 總是一邊運轉乾燥機，一邊輕鬆哼著歌。重複聽著像是咒語般的聲音，我打從心底開始覺得無聊，也開始點起菸、伸起懶腰。Shiyun 在等待時，問說森山要不要去吃中飯？比起中飯，我反而比較想早點在 Tor Road 上的 Colombin 店裡喝杯咖啡。主要是因為那家店裡，有一位我很喜歡、長髮但個子很嬌小的女服務生，我常去那家店，幾乎把那裡的咖啡當作是午餐的湯喝，其實只是為了想去見那個女生。當然她完全不知道我的企圖，更何況我們根本沒有好好說過話。就算我負責沖洗色情照片，但是只要走出暗房一步，我又恢復成軟弱又自我意識過剩的二十一歲小伙子。但是我又不能不陪 Shiyun 吃中飯，我只好把去見那個女生的事延到傍晚，跟 Shiyun 說我晚上要吃炒飯跟熱湯。

神戶既是港都，同時也是高架橋的城市。夾處於海與山之間，東西細長的市街，有兩個橫斷的高架橋。神戶不僅帶有不正經、危險的魔力，也具有美麗又令人懷念的魅力。對我來說，關於神戶的記憶，除了港都與船之外，殘留的濃厚記憶多與高架橋有關。

當然也是因為我為了賺零用錢、工作的暗房就位於神戶，地點在JR國鐵元町站附近的高架橋下。不，正確來說，應該是位於高架橋的中間。JR國鐵三宮站的西邊開始，經由中間的元町，直到神戶站的東邊，山陽本線的高架橋下方，貫穿著很像是蛇的背骨一樣綿延的狹小道路。而在兩邊則有以木板隔間的商店，就像是口風琴的風穴一樣。

那些商店位於一樓，在店與店之間，有著令人難以相信、狹窄又危險的樓梯，不管去哪家店，都有另一個很像是木板的箱子疊在上面。我去的那間暗房，一樓是一般的照相館，店內的玻璃陳列架上，放置著難以置信、便宜的相機與底片，而二樓就是暗房及休息室。

照相館的老闆年過三十，外表看起來十分精悍。因為喜歡賭博又愛玩，常常跑到外面去，店裡因此都沒人在。Shiyun是老闆的小舅子，很早以前就開始到店裡及暗房幫忙。

我和Shiyun兩人，是我在大阪攝影工作室「岩宮攝影」擔任助理時認識的，

Shiyun 是岩宮攝影第二助手小健的朋友，因為小健常會帶我到北邊及南邊的得利思酒吧及洋酒店去，自然而然就跟 Shiyun 熟識。

Shiyun 知道我喜歡船，也知道我只要有空就會到神戶去看船，還會借住岡本（東灘區）友人家三天，然後早上出門去拍照的事。某天他突然問我要不要去這間暗房幫忙，只要在老師（岩宮武二）那裡工作閒暇的時候去幫忙就可以了，有供餐，如果想要住在那也行，還可以另外賺些零用錢。他勸我過去幫忙。我自從辭了設計工作到攝影工作室幫忙，因為還不是很懂事，骨子裡還是隻野犬。我到處亂走，那時幾乎不會回到茨木的母親家中，更何況我很喜歡神戶這個城市，喜歡覺得很有趣，所以就把那裡當作是過渡期。而且 Shiyun 說他會教我，工作很簡單，於是我就答應去暗房幫忙。經過就是這樣，沒想到我就這樣跑進元町高架橋下的溫帶臭蟲屋裡去。而當時我連想都沒想過會去負責色情照片，當然也不會想到竟然會為了溫帶臭蟲傷透腦筋。

深夜，在暗房旁邊的榻榻米房間，躺在小被子上面，關上電燈之後沒多久，偶爾會傳來巨大的聲響，那是開往九州的夜行列車，這也就算了，沒想到屁股附近有蟲在爬動，開始癢了起來。啊！又來了。雖然這樣想，但是實在是太過疲累，好不容易才能躺下來睡覺，要是再起來跟它們搏鬥，我也沒有多餘的力氣了。結果經常就就靠著酒意與睡意，熟睡到早上，但是到了早上就更痛苦。所以在還有

體力與氣力的夜裡，就會勇敢與溫帶臭蟲對抗，在深夜來場攻防戰。所謂溫帶臭蟲，別稱南京蟲，這裡果真是國際都市神戶啊。它們一個接著一個排列襲來。這可和蟑螂的騷動不同。首先是房間地板的四周，接著是榻榻米的四周，接著則是被子的四周，依據這樣的順序，敵人慢慢展開包圍網，朝這裡逼近。只要看到空隙，就會解開包圍網，朝著目標，全員一直線進攻過來。要是進到被子裡不管的話，那麼只好讓它們摧殘到早上。但是溫帶臭蟲也是有把柄可抓，反過來利用它們的習性，以眼還眼，我也會計畫反擊。溫帶臭蟲會組成一個軍團，總是沿著某個角度，排成一列縱隊攻擊，只要估計它們會出現的角落，布下裝置或是陷阱，就能殲滅它們。而且裝置很簡單，只要用剩下的布及圓筒衛生紙裡的芯就夠了。將圓筒兩端其中一個蓋子打開，估計它們會出現的地方，直接放在那裡，接著就讓它們一個接著一個進到裡面就行了。但是成不成功完全看運氣，因為它們就像點一樣小，只要稍微估計錯誤，它們就會從下面通過。但是只要有耐心繼續嘗試，至少會成功一次，成功時就會高興得大叫，這時圓筒裡就會滯留著密密麻麻的溫帶臭蟲。在那些傢伙的意識裡，本來就沒有曲線、圓形或是球形，只要一進去就會一直在裡面，圓筒裡沒有角落也沒有邊緣，就像是走在摩比斯環（Möbius strip）上，絕對無法出來。但是成功機率不高，Shiyun 和我常常到了早上，全身上下，到處都有咬痕，但我們也只能一邊搔癢，一邊詛咒敵人。

關於神戶的許多記憶，沖洗色情照片與擊退溫帶臭蟲的事，讓我記憶深刻，但還有一個記憶，我怎麼也忘不了。

那就是我們以停泊在美國碼頭的外國客船的船客與船員為對象，在碼頭倉庫的頂樓出差攝影的事。雖說是出差，但並不是有客戶要求我們去拍攝，而是某天，Shiyun說森山啊，你想不想賺點零用錢？就這樣，我就把相機掛在肩上，跟著Shiyun一起出差。當時那個年代，飛機還未普及，在神戶港，常常有美國的客船入港，大部分都是停在美國碼頭。神戶的商人們當然不可能放過這個機會，以大舉上陸的觀光客為對象，在寬敞的碼頭倉庫頂樓設立市集，開船當天的傍晚，聚集各式各樣的商品，因而擠滿買東西的人。

Shiyun也以觀光客為對象，成為出差攝影師。Shiyun好像已經有好幾次經驗，在洽談時馬上就說出需要的英文單字，一點也不膽怯，向正在買東西的外國團體，左一個右一個地攀談。不知道是不是因為Shiyun坦率的氣質，詢問的十組中，大概會有兩三組答應要拍攝紀念照。Shiyun只要一談妥，就會說森山你來幫我拿燈，於是就把燈交到我手上，很敏捷地拍攝完成，馬上又再物色下一個客人。

那時候的外國船，開船時間大多都是凌晨十二點，Shiyun決定在晚上十點，一手交照片一手收錢。在一個多小時內完成十組的工作，叫台計程車馬上回到高架橋下的暗房，很快完成顯像等工作，然後沖洗到相紙上。與平常的Shiyun不同，看起來非常認真。與沖洗色情照片的工作相反，幸運的是，我只需要負責照片的

乾燥作業。到了約好的十點前，Shiyun又帶著我回到倉庫的頂樓，在約定好的場所、隨風飄動的電燈泡下，一手交照片一手收錢，這時人潮依然很多。我則是一邊拍著浮現於燈光中白色的船，一邊等著Shiyun。讓我覺得驚訝的是，美國人的時間觀念以及遵守約定這件事真是讓人佩服。所有事都完成之後，我們兩人在碼頭一邊散步一邊來到南京町的攤販處，Shiyun請我喝啤酒及吃粽子，然後就拿出一千日圓叫我拿著。雖然我在高架橋下工作的期間不到一年，但是之後還有四、五次到碼頭出差攝影。每次，我就照著Shiyun所說，拿著燈、撐著傘，有時也會讓我來拍照。最後在回去前，Shiyun一定會請我到南京町的攤販那裡吃東西，也一定會給我一張千元紙鈔。對我來說，可以近距離眺望我喜歡的外國船，又可以拿到零用錢，算是不錯的差事。

昔日美國碼頭的風景，如今全部都消失了。而在Colombin店裡那位可愛的女孩，現在到底在做什麼呢？

＊

離開港塔，我回到元町，剛剛透過玻璃窗往下看著的街道，大概因為是星期六的傍晚，街上很熱鬧人潮也多。簡單吃了一些東西，我走進高架橋下狹窄的街裡，大概走了五、六十公尺。在那附近的二樓，也就是我以前幫忙的地方，但是所有

事物都已經改變了。我雖然早已料到會這樣，不過最後竟然連店的位置也無法確認。在我記憶中，元町高架通是飄散著貧民區氣氛的街道，但是現在卻已轉變成以年輕人為對象的商店街 Motoko。想到歲月流逝，當然會有轉變。對我來說，在追憶神戶的幾個記憶時，總覺得像是在追尋某個遙遠夢想的感覺，但結果只是再次讓我感受到歲月真是不饒人。

稍稍飄起小雨，淋濕的街道映照著燈影，看起來很漂亮。我因為非常想喝杯熱咖啡，叫了台計程車，前往中山路上的 Nishimura 咖啡總店。咖啡店裡就跟往常一樣，充滿著咖啡的香氣，聽著旁邊傳來吵雜的說話聲音，讓人覺得安心。慢慢喝著烘培得很好、微帶苦味的咖啡，想起在港塔的展望室，看到令人聯想到銅板畫的黑白風景、戀人們旁邊寬闊的屬於夜的光芒。一切一切的影像，不像是我剛才看到的神戶，彷彿像是更久之前，不知曾經在哪個城鎮見過的風景。

與店內播放的音樂無關，我的耳朵深處傳來微微的聲音，那是〈沉睡的礁湖〉("Sleepy Lagoon") 慵懶的旋律。我只要一想起神戶，耳邊一定會傳來這段旋律。因為三十七、八年前的那個夏天，在神戶的街道上到處都可以聽到這段旋律。

喝了杯咖啡，搭上阪急電車，我回到了大阪。

04

———

欧
洲

·

EUROPE

·

一九七九年晚秋，我接到一封來自奧地利格拉茨（Graz）的信。寄件人是古屋誠一，但是我並不認識這個人，信中註明了他是格拉茨市的綜合文化中心 Forum Stadtpark 攝影部門的工作人員，同時提及他們想在文化中心舉辦我的攝影展，希望我務必答應這個邀請。當時，我由於生活不規律導致身心狀態陷入低潮，攝影工作停擺，幾乎每天都躲在逗子的自宅足不出戶。所以心中雖然對於在歐洲舉辦首次個展的提案深感高興，也知道是個難得的機會，但我卻提不起半點勁，只好以健康為由婉拒對方的好意。事實上，那時候我呈現一種自閉狀態，原本六十四、六十五公斤左右的體重，也掉到五十公斤，健康狀況真的很糟。

一九八○年一月，我又再次接到古屋先生從格拉茨寄來的信件。他除了關心我的身體狀況外，也希望我能再次考慮去歐洲舉辦個展的事情。信中處處展現對方的誠意，他們計畫展出時間為四月中開始約一個月期間，並希望我能親自去一趟格拉茨，參與展場布置及開幕典禮。雖然自閉慣了免不了想要逃避邀約，但是在歐洲舉辦個展的魅力確實讓一名攝影家難以抗拒，我也想藉此機會到未知的歐洲一遊，但讓我做出決定的關鍵則是古屋先生在信中的誠摯邀請。盛情難卻，我只好同意辦展。寄出同意函後，我便開始著手攝影展的準備工作。

雖然攝影展的相關準備並不困難，但問題是，如同前述，當時的我並沒拍甚麼像樣的照片，工作也是零零散散的，就連想去一趟歐洲的旅費都有問題。當然，對方會負責來回機票以及當地的住宿，但是到達當地之後還是需要花費。還有，

我也想品嘗一下當地的好酒，同時想到別的城市走一走。所以雖然提不起勁，但還是不得不做，我只好拖著沉重的步伐，前往東京拜訪熟識的出版社。

我當時洽談了一些案子，替男性月刊去維也納攝影，替女性月刊去慕尼黑及阿姆斯特丹攝影，以及為攝影雜誌專訪攝影家威廉・克萊因等。雖然出版社先支付了採訪費用，不過以當時情況來說，真的算是非常無情的價碼。我實在無言以對，但到了這般地步也只好硬著頭皮答應。總算是解決了旅費問題，我這才開始跟古屋先生連絡，開始具體討論歐洲行的具體行程。一九八〇年四月十日，我帶著三百五十張的展出照片，從成田機場出發前往格拉茨，展開為期一個多月的歐洲行。

抵達歐洲後的行程，簡單來說就是「格拉茨↓維也納↓慕尼黑↓科隆↓阿姆斯特丹↓巴黎」。另外，也有半天或當日來回的行程，像是奧地利的山城、鄉間或是薩爾茲堡，以及匈牙利的桑貝斯利（Szombathely）、德國的埃森和波昂、萊茵河沿岸的美因茲（Mainz）等。

格拉茨到阿姆斯特丹這之間的交通工具，靠的是古屋先生的車。雖說他原本就要去埃森及科隆的攝影博物館處理事情，但他還是配合我的拍攝行程。若非古屋先生好意及大力幫忙，我的工作也沒辦法如期完成。

位於奧地利東部、斯泰爾馬克州（Steiermark）的首府格拉茨，由於是丘陵地

形，加上河川流域，自然而然畫分出新城區及舊城區。這個大小適中的城市，巧妙融合中世紀與現代的風格，不僅市容整潔，也飄散著閒適的氛圍。而攝影展的展出場地 Forum Stadpark，就位於舊城區的中心地帶，那座如同其名般美麗的公園中。展覽在工作人員及當地攝影家的共同協助下，順利開幕。對在此之前自閉於逗子家中的我來說，出席記者會、開幕酒會，就像是從黑暗中被拉出被迫見光般，有種不知所措的感覺。然而這次的攝影展評價似乎不錯，加上走在路上隨處可見我以豬為主題的照片的攝影展海報，著實讓我有點高興。

畢竟是初次造訪歐洲，想當然爾，格拉茨的種種，一些印象深刻的回憶、難以忘懷的經驗，還有跟攝影有關的小故事，若要介紹，不管寫多少也不夠。但是這一個多月的旅程，令我至今仍記憶猶新並想要記錄下來的有三件事，一個是對某城鎮的記憶、一個是對場所的記憶，還有一個是關於人的記憶。

桑貝斯利 格拉茨個人攝影展開始後、告一段落之時，古屋夫婦邀我去兜風。目的地是距離奧地利與鄰國匈牙利國界不遠的桑貝斯利。

從晴空萬里的格拉茨出發，到達奧地利國境出口，兩個小時的車程，一路悠閒地欣賞像極札幌郊外的奧地利城鎮風光。接著轉往匈牙利國境邊界入口，沒想到之後便是麻煩的開始。我們一個一個被叫下車，護照被拿進辦事處後就再也沒有任何消息。眼看著之後的每輛車都簡單地辦了手續便可以前進匈牙利境內，我們

的車卻是包括座位、腳墊底下，整個都被徹底搜查了一番。我們被命令坐在板凳上，數名年輕的警衛就這樣面無表情，把槍斜放在胸前，並列站在我們的面前。經過了一個小時，別說是半日簽證，就連護照也沒有還給我們。這實在令我無法理解，難道曾經在這進出過的古屋先生也有問題？如果問題不出在古屋先生身上，那麼就是我的問題了。我的情緒顯得焦躁不安，菸多抽了幾支後，便跑去廁所。問他們已經辦好了嗎？他們也是愛理不理回答還沒。忽然一輛軍用車停在我們面前，下來了一群士兵，嘰嘰喳喳地說著我一句也聽不懂的匈牙利話，每個人都以冷淡且嚴肅的眼神朝我們這裡看，著實令我有些害怕。一位女性安檢人員從辦公室出來，冷冷地叫了我的名字並質問我母親的舊姓。雖然滿頭問號，我還是馬上就回答她。在找不到任何可疑之處，審查似乎通過，經過約莫兩小時的拘禁，終於拿到半天的簽證，離開這令人厭煩的國境之門。我坐在車上重新感受原來那就是國界，原來這就是匈牙利。儘管沿途的風景沒變，但卻出現新的感慨。

事實上如果沒有那道關卡，這會是一條閑靜的路程。無庸置疑，這恐怕是因為只有我一個日本人的關係，使他們基於政治因素對我產生懷疑。車上交談不知不覺地變少，在車子行駛接近桑貝斯利時，總算回復正常的對話。車子開到桑貝斯利一個不算大、但顯得有點擁擠的停車場前的廣場上。

很久很久以前，我曾經來過這裡。當我走下車，穿過廣場往街道上走時，我不禁有這種感覺，不可思議的是我竟深信不疑。而且，這個位於國界處的小城鎮，

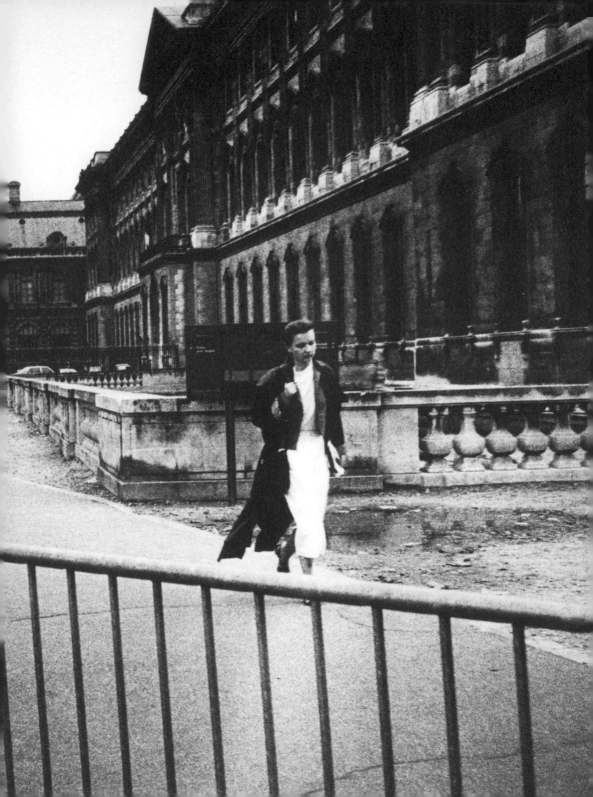

彷彿像是在對我訴說些什麼，強烈地喚醒我潛意識的記憶。這又和所謂的既視感

（Déjà vu，似曾相識之感）些許不同，像是被一種更深層、縝密的記憶給喚起

的緬懷之情。我完全忘卻剛剛在國境關口發生的不愉快，腦中交織著各種記憶，

走在午後陽光如灑上金粉般的桑貝斯利街頭。

寬廣街道的街角處，吹來一陣風將塵土揚起，彷彿將街頭染上一層白色。不管

是停車場的後方也好、廣場的對面也好，家家戶戶的屋頂上，都可看到大大小小

的煙囪，這加深了我對這城鎮的熟悉感。這裡的天空、這裡的房子，像是無數的

塵土粒子飛舞交錯般顯得灰濛濛，也喚起內心深處對這城鎮的遙遠記憶。

這裡的街道、商店及人們所呈現出的姿態，都讓我確實感受到這裡大致的情況

及生活的感覺。外套、靴子、招牌、窗簾、巴士、狗、樹木，人就更不用說了，

一切正如你所看到的。

老早就過了午餐時間，我們這才走進一家很早就打烊的國營餐廳。在那家空曠

的餐廳裡，很容易讓人誤以為置身於圖書館。我點了一份普通的套餐，那道名為

「帕拉薄餅」（Palatschinken）的甜點很好吃，有點像可麗餅，而咖啡則有著桑

貝斯利專屬的味道。之後，在市場買了一些東西，這時落日已西沉，我們離開匈

牙利國境的這個小城鎮，返回奧地利邊界回到格拉茨。

當日深夜，我獨自在旅館，把在桑貝斯利的市場買回來硬硬黑黑的圓麵包，用

刀子切來吃。回想著那個僅停留短短數小時、位於邊界的城鎮，那個記憶中似曾

相識的城鎮。是段還不算太糟的時光。

慕尼黑　從薩爾茲堡出發後，那附近的天氣變得不太穩定，車子開進慕尼黑市區時，便下起了傾盆大雨。即使已經快要晚上八點，天空還是微微亮著，玻璃車窗的雨刷來回擺動，透過玻璃看到的街燈，冷冷冰冰的，一點也沒有春天的氣息。街上的建築物井然有序地排列著，行道樹的栗子樹也賞心悅目地在人行道兩旁開展。找到一間稱為旅社比較適合的小旅館，我和古屋先生放下行李，就上車直奔那家事前已探聽好的店，一家叫做「皇家啤酒屋」（Hofbräuhaus）的酒館。在慕尼黑沒人不知道這家老字號啤酒屋，很久以前我就在書上看過這店名，所以來慕尼黑之前就決定一定要造訪這家店，更何況我們開了很久的車，肚子都餓了。

皇家啤酒屋是座非常古老且巨大的建築物，乍看外觀，可能會誤以為是車站、體育館或大禮堂之類的。像是通勤時車站的檢票口般，我們隨著擁擠的人潮終於進到店裡面，看到整個場地，我連連發出驚嘆，首先，這裡也太大了吧。這家啤酒屋大得令人無法相信，稱之為啤酒工廠也不為過。香菸的煙霧瀰漫也讓我看不清楚場地另一邊的盡頭。還有蜂擁聚集的人潮也讓我大開眼界，在木頭長桌的周圍、縱橫交錯的通道上，或是場地中央的大型販賣部，都聚集著大堆的客人，或坐或站地擠在一起喧嚷著。再來就是現場那高分貝的嘈雜聲、人們的嬉鬧聲、透過牆壁及挑高天花板所產生嗡嗡作響的共鳴，環繞整個空間。當然這不是瞠目目結

舌、不知所措的時候，我們趕緊回過神，終於找到位子，坐下來開始享用特大杯

啤酒之後，這時才是讓我大開眼界的開端。

大約是中央靠牆處，有一座像是摔角比賽的四方型高台，也正如我所臆測，它

就是舞台。就在我微醺之際，幾個男生爬上這座舞台，突然整個空間環繞著銅管

樂隊的樂曲。不管是多具有震撼力、多麼雄壯威武的銅管樂進行曲，大聲播放其

實也沒有甚麼好驚訝的，比較令我吃驚忘神的是大多數人都呼應著進行曲，隨之

狂熱合唱，散發出的磅礴氣勢，與其說這是歡唱倒不如說是怒吼。這裡已經不是

啤酒屋而像是體育場了。這些想法在心中閃現之際，腦中突然浮現曾擔任過巴伐

利亞下士、希特勒那張邪惡的臉。而我現正身處德國，我的心中產生了一種奇妙

的感覺。

這間皇家啤酒屋，據說是在納粹德國，也就是第三帝國在舉兵革命前，希特

勒常和同伴們前來舉杯振奮士氣、聚會商討軍策的地方。雖然我無法確認真偽，

但大概是真的吧。在過去，慕尼黑的中央廣場擠滿身穿褐色T恤的群眾，在一位

狂人的面前搖旗吶喊。當然這樣的歷史光景，不能等同於現在啤酒屋裡吵鬧的景

象，但對我而言，卻有些分不清到底是現實還是夢境。

銅管樂隊大約每隔十分鐘就會來一次鼓動人心的樂曲，大家雖然嗓子已經沙

啞，仍舊回以帶著醉意的尖叫聲。雖稱不上感動，但我確實感受到一種無法言喻

的衝擊。

隔天一早是個爽朗的晴天，我們坐在面對大馬路的咖啡廳喝著咖啡。四月柔和的陽光灑滿街道，人行道上栗子樹的嫩葉也隨風沙沙作響。來往的行人從容不迫地走著，慕尼黑真可說是德國南部一個安靜的城鎮。這不禁讓我覺得昨天的狂聲怒吼根本是一場夢。悠閒地抽完菸，我們便又朝下個目的地出發。

威廉・克萊因　從阿姆斯特丹搭乘國際列車抵達巴黎北站。不知是否因為勞動節結束後的關係，巴黎的路上居然像是翻倒垃圾桶般，看起來髒髒舊舊的，這是我出車站後初次見到的巴黎，我忍不住笑了出來。那時候是沙特（Jean-Paul Sartre）死後沒多久，陳舊的建築物外牆、商店的櫥窗及地下鐵的廣告看板等，都可以看到那張風衣下襬隨風飄動、沙特拱背離去的背影海報。我對巴黎竟有著莫名其妙的好感，還有為何我住的旅館叫作「Ribbon」（絲帶）呢？為何房間是三角形的呢？為何房間沒有浴室卻有坐浴盆（bidet）呢？這些都不禁讓我莞爾一笑，我實在是越來越喜歡巴黎了。

歐洲之旅的終點站巴黎，我預計待上十天。這段時間裡，我必須履行之前和東京攝影雜誌編輯部的約定，前去專訪當時住在巴黎的攝影家威廉・克萊因。與克萊因的所有聯絡事宜，我全委託給任職於巴黎某出版社的K女士，幫我負責聯繫。所以在還沒確定何時與克萊因碰面之前，我都可以好好逛一逛人生中首度造訪的巴黎。一連數日，我都是帶著相機，走到哪拍到哪，巴黎的大街小巷都有我

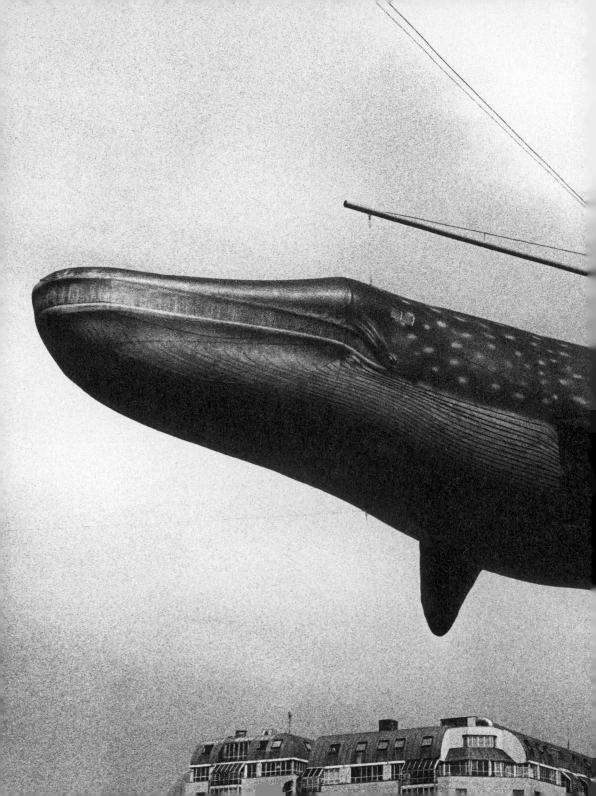

的蹤跡。結果，因為克萊因在倫敦的工作進度延後的關係，我們的訪談時間被安排到了我即將搭機回東京那天的上午。

我和K女士一同造訪威廉‧克萊因的住所。那裡離聖米歇爾大道上的盧森堡公園（Jardin du Luxembourg）很近。我們出了那像極電話亭的小電梯後，打開了一道白色大門，就被突然出現在眼前的威廉‧克萊因本人給嚇了一跳。他身上的那套軍裝很平凡，但穿在他身上，合身大方展現另一種韻味。一瞬間我聯想到軍人，這大概是因為服裝的關係吧。事實上，威廉‧克萊因很溫和謙虛，始終保持笑容，仔細清楚地回答我提出的每個問題。年輕的時候，克萊因的攝影集《紐約》帶給我極大的衝擊、影響、啟發，雖沒有刻意地模仿，但渲染力之強已經不能只是用簡單的影響兩個字帶過。然而這個人、這位攝影家，現在正坐在我面前的沙發上木訥地回答著我的問題。

「我在十四年前，察覺到自己心中好像已經決定要結束攝影這個使命……我認為透過攝影已經無法再做到什麼……所以也深信自己應該不會再拿出相機拍照……但是四年前，我的朋友們鼓勵我重拾相機拍些照片……我再三考慮後決定拿出塵封已久的相機。那是種很複雜的情緒。自己、攝影、世界，擺脫過去重新思考，我現在正處於複雜的漩渦中……我雖然不是想要全部重頭來過，只是單純認為我只能這樣做了……我唯一的興趣就是彩色照片，所以工作也漸漸開始忙碌

起來⋯⋯」克萊因不好意思地稍稍笑了一下。他真的很率直，我也極為認同他這番話，同時感受到他的渲染力已滲透我的身體，真的讓人很感動。克萊因突然起身，從櫃子抽屜中拿出一個膨脹的黑色塑膠袋在我面前晃。他說昨天晚上剛從倫敦回來，這裡面是在蘇活區拍攝的底片，拍了大約一百卷。說完隨即笑了一下。他的肢體語言顯露出攝影家完成工作後的雀躍歡欣。我可以直接感受到他的真實感受。

這樣就已足夠了，再也不需要問其他問題了，而且也沒有任何遺憾了。我答謝完後便起身，應K女士的要求，克萊因跟我站在窗邊拍了一張合照。高大的克萊因，與看起來相對瘦小的我將會出現在同一個相框中。

威廉・克萊因送我們到他當初迎接我們的玄關，主動和我握手道別，隨後我就這樣直奔機場，搭機回到日本。

因為一封來自格拉茨的信，我開始了第一次的歐洲之旅。烙印於心中濃淡不一、各式各樣的回憶，一路陪伴我十七年。現在回想起那些日子，覺得就如夢一般。然而將這些確實發生過的記憶，說成像夢一般，就變得有點乏味。應該說，正因為時光無法倒流，也因此相對的這些記憶變得更為鮮明。

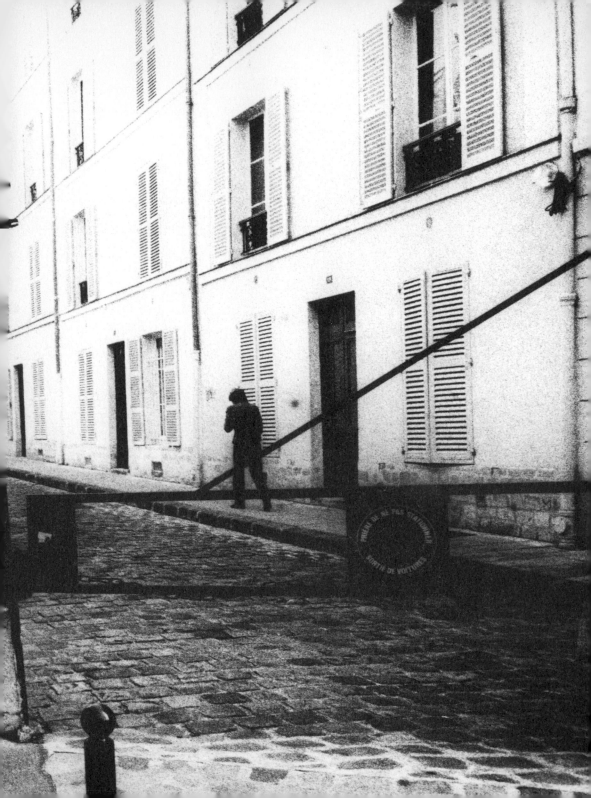

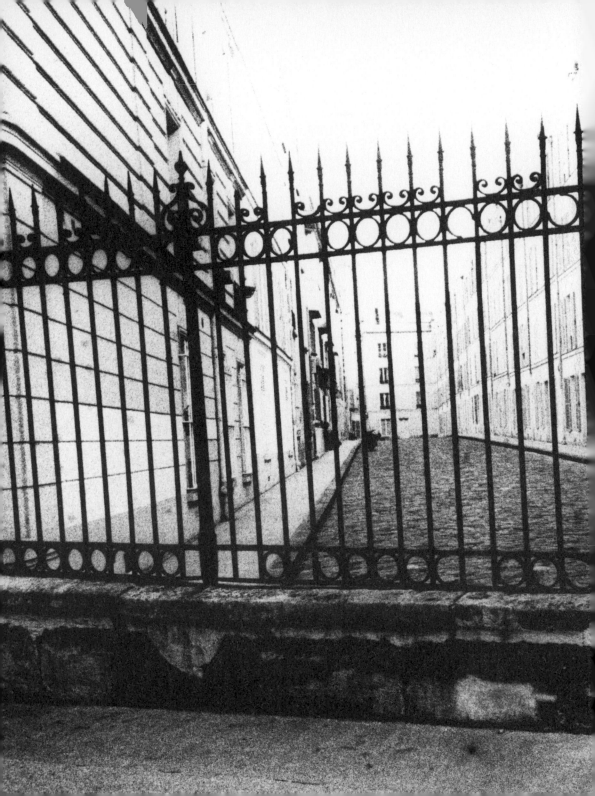

新宿

·

SHINJUKU

·

在新宿西口的小便橫丁（又稱回憶橫丁）吃了鯨魚排定食，再跑去東口的武藏野館街玩賓果遊戲機打發時間，之後到歌舞伎町的美人咖啡廳喝完咖啡後，就真的是無事可做、無處可去的狀態，結果也只能跑去新大久保的街上，找家店進去休息。通往新大久保的路上，斜眼瞄著情侶們的背影，他們正要走進霓虹閃爍的情人賓館，我不由得咒罵了起來。因為本來就沒有女朋友，加上缺乏膽量也沒有多餘的錢，所以我只能望著那些畫著濃妝拉客的妓女的胸部或是屁股，滿足我的幻想。但太陽才剛下山，好好的一個年輕人就要這麼跑去旅社休息，未免也太落寞了。於是我念頭一轉，又再次折回東口，在沒事做的情形下，依照慣例地跑去日活戲院看場電影。

看完一部歐洲電影，還沉浸在劇情中的我，就這樣興奮地混入了擁擠的街道。晚上新宿的街燈及新宿的女人們，變得更加艷麗。我從大馬路走到小巷子，再走到橫丁，在充滿風塵味的二丁目街上到處遛躂，最後也只能在立飲酒吧，點一杯酒喝，假裝為自己療傷。

過了晚上十一點，心不甘情不願地回到新大久保的賓館街，找間便宜的進去，在櫃檯付了六百日圓後拿到一條洗過的毛巾。嘎吱嘎吱作響地走上了三樓的小房間，將毛巾當作枕套，就倒在床上繼續閱讀文庫本。周遭的小房間裡，有正在打呼的男人，也有邊小酌小瓶威士忌、邊抽著菸的男人，總在看著資料的男人，也有一群在玩牌的男人，總之住的都是男的。我強烈感覺自己是身處某個酒館或者

是和一群生活無著落的人湊在一起。這種時候，手中正翻閱的松本清張的短篇小說，更增加其現實性，我越來越覺得感同身受，更加希望明天早點到來，以助手的身分在熱鬧的攝影現場進行我的工作。儘管年紀輕，但還是感到無依無靠的寂寞。我把旅行袋的把手穿過膝蓋拉著袋子，蓋上毛毯，在昏暗的螢光燈下就這樣睡著。

當時（昭和三十七年）我剛滿二十三歲，從大阪北上東京，在攝影家細江英公的工作室當助理才剛滿一年。到東京後我一直寄住在上北澤的朋友家，但因為對方房子要改建，我不得不搬出去。細江先生開設個人工作室，我可以住在那裡是半年後的事情。所以這段時間我居無定所，在東京也沒有熟識的親朋好友，親戚的家也不是隨隨便便說住就可以去住，只好身上背著我的 Canon 4sb，手裡提著裝滿我所有家當的深藍色旅行袋，每晚結束工作之後，也沒能去其他熱鬧的地方，只是又以新宿為主要據點東晃西晃，帶著僅有的一點錢，最後只能待在新大久保車站附近的賓館街。

對當時的我而言，新宿是個非常刺激、能帶給人椎心之痛的街道。但我卻不是因為工作或是玩樂才認識新宿的。

將紅燈區「歌舞伎町」的夜晚稱為「霓虹的荒野」的詩人寺山修司，我第一次見到他也是在夜晚的歌舞伎町閃爍的霓虹之中。

當時（昭和三十九年），經由攝影界的前輩東松照明介紹而認識中平卓馬，在成為攝影師之前、身為左派綜合雜誌《現代之眼》編輯的他，正在負責的案子就是寺山先生首部長篇小說《啊！荒野》。因為我和中平同年，加上住家都在逗子的緣故，我們很快就變得非常要好，後來他又將雜誌凹版照片的工作委託給我，所以我們在新宿的酒館碰面的機會就越來越多了。

那一晚也是和中平一起在東口的二幸（即現在的 Alta 大樓）後面一間爵士酒吧喝酒，沒多久他看了一下手錶，就跟我說他接下來和寺山先生有約，應該很快就結束，要不要一起去？因為還想跟中平繼續喝，另一方面也想見見這位知名詩人，所以我就跟著他到了新宿 Koma 劇場附近的咖啡廳「蘭」。嘈雜的店裡，寺山先生雖然還在跟客人談事情，但他一眼認出中平後便舉手示意中斷了交談，起身往我們這裡走來。寺山先生氣宇非凡，當時感覺好像店裡的每個人視線都集中在他身上。他朝我這快速地看了一下，便抱了抱中平的肩膀，說我們去外面聊聊，便走出店門坐在附近人行道的護欄上。這一切都發生得很自然。寺山先生身穿黑色的運動T恤配黑色窄管褲，白色夾克就披在肩膀上，真的很像是從日活戲院銀幕裡走出來的明星，帥氣極了。中平向他介紹我之後，他露齒微笑說你就是森山大道啊，我們是不是有見過面啊。這就是我們第一次交談，而初次見面就能以其親和溫暖的特質吸引人的詩人，我也是第一次遇見。因為寺山先生和中平已開始討論連載小說的工作，我便走到不遠處看著兩人。對面絢爛的燈光正閃爍著，寺

山先生肩膀上的白色夾克，不時反射出霓虹燈影，就好像將「霓虹的荒野」背負在身上一樣。歌舞伎町本身似乎就是納爾遜‧艾格林（Nelson Algren）。這是某日新宿的夜晚，當時是吹拂著涼爽微風的初夏。

同年秋末，寺山先生約我到新橋的咖啡廳碰面。當場也來了一位K書店負責俳句雜誌的編輯，那次是我和寺山先生第一次因為工作的緣故碰面。他還是一樣把長風衣披在肩上，純白的圍巾繞在脖子上，這次的這一身打扮就彷彿是從東映戲院銀幕走出來的明星一樣。然後他開口第一句話就邀我一起到京成立石去看劇團表演。雖然相機和底片隨時都放在包包裡沒錯，但該不會還在討論的情況下當天就要去進行拍攝工作吧，在滿頭問號下，無可奈何地被兩個人推上計程車，帶往位於京成立石的戶波龍太郎一座（劇團）。

這次的工作，是寺山先生要幫這本俳句雜誌撰寫有關「表演的背後」的連載散文，他希望我能幫他的專欄攝影。之後，我也陸續跑了北千住的戲劇屋、淺草的脫衣舞秀、新宿的裸體劇場等地進行拍攝工作。後來因為寺山先生實在太忙了，連載宣告中止。但之後當他在《朝日畫報》開始新的連載散文專欄「街上之戰場」時，也還是指名我跟剛成為攝影師的中平一起幫他進行照片拍攝方面的工作。

在成為攝影師之前，中平擔任寺山先生長篇小說《啊！荒野》連載專欄的編輯。如今連載畫下完美句點，即將集結成書，寺山先生想找我幫他拍攝封面照片。

寺山修司先生初次的長篇小說《啊！荒野》讓我不禁覺得這是不是納爾遜‧艾

格林那位他喜歡的芝加哥作家所撰寫的《黎明不再來》（Never Come Morning）

的寺山版新宿篇。故事是以居無定所的流氓拳擊手「新宿新次」為中心的題材，以

（Ulysses，希臘神話中奧德賽的拉丁名）體格的拳擊手「推刀建二」及擁有尤利西斯

新宿黑暗面為舞台的長篇敘事詩，描寫新宿底層階級生活的夢想與挫折。以寺山

式的說法就是表面假象背後的真實。關於這本小說的封面，我絞盡腦汁，最後考

慮拍攝感覺像是沙包、一大塊懸掛著的肉。透過編輯部，我拜訪了幾家肉店，但

就是找不到符合我心中標準那樣有壓迫感的肉塊。後來更因為截稿日將至，臨時

變更方案改到攝影棚拍攝。找幾位模特兒扮演書中角色，以紀念照的方式來記錄

這種後街人生。和寺山先生討論這個方案後，他雖然認為這樣很有趣，但還是建

議我直接找一群真正住在新宿的人，因為這樣才不會脫離現實性。討論進行到後

來，就變成寺山先生扮演新宿新次、推刀建二則由中平來詮釋，只有同性戀酒吧

的媽媽桑、房屋仲介的老闆、清掃大樓的歐巴桑及小酒館的酒保是真人演出，當

然還是有些地方背離了現實。寺山的裝扮是整套白色西裝配上有色襯衫，銀色領

帶加草編帽，胸前口袋插上一朵玫瑰，簡直就是新宿新次的第一人選。中平則是

夏威夷花襯衫配上皺巴巴的褲子及太陽眼鏡，這實在跟他平常知性的形象大相逕

庭。拍攝中，寺山先生雖然有些害羞，也還是一樣喋喋不休，只有我按下快門時，

他才會認真地睜大眼睛拍照，真是個可愛的性情中人。

書出版時，寺山先生特地打電話給我，電話中雖受到他不停地稱讚，但還是有些懷疑他是真的覺得好嗎？第一次因長篇小說書籍的合作，之後會變成怎麼樣就不得而知了。

自從中平卓馬辭掉出版社的工作，成為自由攝影師之後，我們就常常揹著相機一起走在新宿街頭。大部分以晚上的居酒屋巡禮為主題，Acacia、Canoe、Unicorn，還有綠苑街及黃金街的各家居酒屋，接連跑遍這些店後，天已經快要亮了。兩個人喝了好多酒，也都醉到有點站不穩腳步，在首班電車發車之前，我們倆就這樣搖晃晃地走在冷清的三光町。大馬路上到處鋪著地鐵工程用的鐵板。我們身上僅有的錢，連買張回逗子的車票也不夠，也沒辦法進去全天營業的咖啡廳喝杯咖啡，只好各自拿出 Asahi Pentax 的相機，打發時間，邊走邊拍攝街頭的景象。清晨的新宿街道籠罩著寂靜，這種寂靜帶有一種奇特的透明藍，完全不同於平常熱鬧繁華的樣子；有種像是眺望早晨的海面的感覺。雖然短暫，卻也是敘情敘事在酒醒的意識中交錯。大都會竟也會呈現出這種極為短暫且唯美的風貌，這個瞬間，難以言喻，就讓一切盡在不言中吧。中平突然喃喃自語地說寺山修司先生真的是很厲害。我若有所思表示贊同。那時或許我們兩人心中所浮現的是類似的景象吧。

一株橡樹看似溫潤的外表下

體內的血液流動著沉睡

流在地下水道那髒黑的水

混雜著嘶喊的種子

擦亮火柴的瞬間霧茫茫的海面

我彷彿看見我最愛的祖國

山修司先生筆下的風景。

中平和我，清晨時分在新宿街頭，站在鋪著鐵板的路上，大概都看到了那幅寺

我在想，是不是每個人對逢人就說我的職業是寺山修司的寺山先生，有著各自
不同的認識呢？意外的是，我和寺山先生頻繁接觸的時間並不多，充其量也不過
四年吧。雖然後來有些機會碰面，但對於寺山先生演出的戲劇及電影，我幾乎沒
有幫上忙，也不是個稱職的觀眾。寺山先生的短歌或是詩、散文中使用的諷喻、
比喻手法，甚至是拼貼式寫作，我都還蠻喜歡的，但我本身對戲劇這方面的表演
就是沒有太大興趣。寺山先生跨足戲劇界，雖然天生就有才華，我也承認戲劇表

演的挑戰性及實驗性，會激發演員及整個舞台效果，但總覺得那種互相滲透的強烈情感，而

我好遙遠。這一定是我跟他之間的友情，不是屬於那種互相滲透的強烈情感，而

應該是屬於認同對方所擅長的領域，互相持有些微好感的關係。

我從來沒有直接見過具有戰鬥力、攻擊性的寺山先生，每次和寺山先生見面，

總有種像是親人般溫暖及熟悉的感覺，我們一直以來都保持這樣的距離，也或許

是從一開始我們都覺得彼此有種親人的熟悉感的緣故。所以可以說，我只認識多

變的寺山先生的其中一面，但這也就足夠了。在某一次見面時，他問我要用鏡頭

改變什麼嗎？雖然對要回答這突如其來的問題我有點驚惶失措，但還是回答出改

寫森山家家譜這樣的答案，只見寺山先生抿嘴一笑。或許他期待的是聽到別種答

案，我深知和寺山修司先生這樣的語言天才對戰根本就不可能。對我來說，我只

需要聽到他說森山你的作品可以把我帶進荒野之中，類似像這樣的奉承話我就心滿

意足了。

寺山先生成立「天井棧敷」劇團，和我出版第一本攝影集《日本劇場寫真帖》

幾乎是同一時期，大概也是那個時候，我們兩個就變得不常見面了。寺山先生當

然依舊忙碌，而我也因為自己的拍攝工作更是忙得焦頭爛額。看了創團頭號公演

《青森縣的駝背男子》這部戲之後，我在廁所遇到了寺山先生，他問我戲怎麼樣？

我回答他很有趣。又被問到哪裡有趣呢？我回答說因為舞台的每個角落、演員、

小道具，所有的一切都是寺山先生。他聽了之後笑得很開心，對我說了聲珍貴的

謝謝。但我就只看了那一次天井棧敷的表演，之後雖然他們邀約我去參加電影的拍攝工作，最後都被我拒絕了。討厭製作工作是原因之一，但主要還是因為我想要維持寺山先生在我心目中溫暖、親切的形象，所以我拒絕走進他的世界。雖然他真的對我很好，很可能我也因此被貼上難相處的標籤，但我做不來的事情就是做不來。

我很喜歡寺山先生的一句話「給我五月」，然而沒想到他真的在五月過世。絕筆的〈距離墓地有幾公里？〉也確實有寺山風格，我從沒想過他會英年早逝。因為他雖然腎臟和肝臟都有毛病，但我卻任性認為他會一直樂觀地活到很老。

最後一次見到寺山先生，不是在新宿，而是在六本木的畫廊。我跑去看寺山先生的夫人九條今日子女士負責策劃的展覽「哈雷機車」（Harley-Davidson）。

許久不見的寺山先生從電梯中走出來，踏進展場的同時說了一句「哇！有汽油的味道。」馬上讓人聯想到石油危機造成的景氣問題，使得氣氛即刻活潑了起來。

或許是因為把跟人一樣大的機車上色的展覽空間還飄散著漆料的味道，他才藉機說那樣的話，但寺山先生天外飛來一筆的名言，真的是妙趣橫生。他真的是有讓周圍的人都開心的特異功能。當然他的腦子裡應該還有更多一針見血的話語，也不知道是幸運還是不幸，負面的這些我倒還沒聽過。臉頰比以前更為精瘦的寺山先生看起來非常健康。和以前一樣，他開頭還是會說森山大道啊……然後再跟我侃侃交談，他從頭到尾都沒有坐下並一直模仿拳擊的招式。很高興他一點都沒

變，我一直都記得他獨有的親和力。他真是個不可思議的人，不只是跟他沒見面時才會有這種感覺，連他站在你面前，也會帶給對方這種感覺。他要離開的時候，對我說再一起做些甚麼吧，沒想到這成為他跟我說的最後一句話。寺山修司真的是一位很有魅力的男人，也是渾身散發致命吸引力的天才啊。

由於我現在住的地方在四谷三丁目，所以平常很常到新宿。去那喝咖啡、喝酒、談公事、散步、買東西，當然也會去拍照。這些習慣一點都沒變。不是因為喜歡去而去，也不是非要去那不可，但新宿彷如存在著一股不可思議的毒性，讓我無可救藥地上癮中毒。剛來東京那段徬徨的日子、每晚依賴酒精的日子、在大街小巷裡拍照拍到忘我的日子、安保騷動前夕那些政治氾濫的日子，和東松照明、中平卓馬、寺山修司、深瀨昌久一起共事的日子，當中艱苦的回憶，比快樂的回憶要多很多，但這些都無關緊要，有關新宿的無數回憶，或多或少都跟我大部分的回憶有所交疊。

寺山修司先生的「霓虹的荒野」終究不過是人類直截了當的慾望渾然交錯。也就是說，我有我心目中的「新宿」，絕對不是高樓如幻影般林立的那個新宿。在陌生的地方，寒風吹來，那也只不過是個單純的「荒野」而已。

横須賀

・

YOKOSUKA

・

黃昏時分的汐入，我從別墅蓋得密密麻麻的山丘上沿著小路下山。當我正走完陡斜的石梯時，對面街道的燈影中突然有一道白影朝這跑來。仔細看了一下，一個披頭散髮的女人，不知道為何，她的腳上僅穿一隻拖鞋便跟蹌地跑過來。我反射性地拿起相機，快速朝女人靠近，按了幾次快門。在陰暗的路上，那個女人被這突如其來的閃光嚇了一跳，有點不知所措地停下腳步，但隨即跑進大樓間的縫隙。我趕緊跟了過去，看見那女生手貼著牆踩著不穩的腳步往裡面逃去的背影，我又繼續閃光拍了幾張照片。就在此時，我的背後像是被甚麼東西頂住，並聽到對方大聲咆哮說你這傢伙現在可不是你照相的時候！隨即下半身感到一陣刺痛後我便應聲倒地。往上看了一眼，兩個男人站在我旁邊，其中一個是身穿夏威夷花襯衫的年輕男子，另一位則是頭戴阿波羅帽、身型較小的中年男子。剎那間我才搞清楚了，原來他們是追著那女人過來的。兩人表情兇惡，中年男子在我想要站起來時，更踢了我的小腿肚，用一種銳利、冷酷的聲音要我交出底片。眼見大勢不妙，我雖然想要逃跑，一方面小腿實在是太痛了，加上有兩個人我根本沒有空隙可逃。我只好叫他們等一下，便拿起相機開始作勢要拿底片，趁他們兩人都注意著消失於暗巷的那女生的蹤影，從口袋中拿出新的底片，在機蓋打開的瞬間偷天換日，並在兩人面前誇張地將底片扯出來，將呈捲曲狀的膠卷就塞到中年人手中之後，便頭也不回地朝商街走去。背後傳來他們的叫囂說這可不是你來混的地方。也許他們因為已經拿到底片了，所以不再對我強逼，不過也終於結束這場靈一

犬的記憶 終章　　106

夢。我忍著痛慢慢地走在光亮的商街上，心中著實鬆了一大口氣，但嘴中也忍不住冒出「臭水溝的鼠輩」等這類暗罵。

當時，正是越戰激戰的時候，我幾乎每天都到橫須賀報到。東晃西逛一整天，就是為了要拍攝荒亂的美軍基地街景。

*

我雖然從不認為只要我一成為自由攝影師，大量的工作就會接踵而來，但一切是如此地風平浪靜，電話沒響，也沒有任何事情發生，每天我也只能在鄰近逗子小學的公寓裡，茫然屈膝而坐，束手無策。那時我初出茅廬，跟女人一起同居的日子，我只空有自由攝影師的稱謂，說得白一點，就是一個失業的男子和一個離家的單身女人在狹小的住處，每天大眼瞪小眼，無所事事的度日，如此而已。

當時（一九六三年）我二十五歲，以結婚為契機，我辭去了跟在攝影家細江英公身邊當助理的工作，自立門戶。沒有生活目標，也沒有未來的計畫，一切只能順其自然，最後變成只是與妻子同居生活的窘況。和還是細江先生助理時忙碌的生活相較之下，有如天壤之別。但也只能這樣呆呆地面對這多出來的無聊日子。夏天時，我雖然跑我身上就只剩下母親送的那台 Minolta SR7 和我的年輕氣盛。

到葉山的海邊去潛水游泳，還是會感到些許無聊；到了秋天，由於無法像夏天那樣到海邊消磨時間，所以原本的無趣便轉為一種鬱悶。雖然為時已晚，但我也自覺到如果不趕快在攝影方面採取行動，那麼什麼事也不會發生。最重要的是目前的生活陷入困境，我不能就這樣一直天馬行空地生活下去。我的心中切實地想要拍照、也想要快點擁有自己的照片，但卻不知道如何將這些想法具體化並付諸行動。事實上因為我擔任細江先生的助理將近三年，在 VIVO 攝影師的聚會中親炙過這些人的想法，我雖然也對我自己的作品存有某些想法及堅持，但是想來想去還是沒有找到現實的出口。

不知從甚麼時候開始，我滿腦子都在思考這樣的問題過日子，然而某個夜裡，我一時興起抽出書架上的老舊攝影集開始翻閱。一開始只是隨手翻翻，不知怎麼搞得，我開始感到一股不尋常的熱情油然而生，後來竟發現自己看完了書架上所有的攝影集。看完所有的照片，最讓我印象鮮明的是東松照明先生所有的作品，原本我就很崇拜他，因為那就是東松照明的全部。

在這樣的夜晚，伴隨著心中的激動及直覺，我決定去隔壁車站的美軍基地所在地橫須賀，進行我的攝影工作。這或許是上天給我的啟示也說不定，也可說我一直以來捨近求遠。無論如何這都是我接近東松先生的第一步，也是邁步向前走出去開發屬於自己資源的第一步，這樣一定不會有錯。

因此，隔天我便開始往來橫須賀的日子。

＊

「突然被賦予的奇特現象，我稱之為『占領』。」

這句話寫在東松照明的攝影紀錄集《占領》系列的開頭。是東松先生依據自己的語言做出的宣言。《占領》系列中大部分具有強烈主觀性及衝擊力的照片早已占據我的腦子。對我而言，那句話不算是宣言，反而比較像一種無止境的抗議。

和這些詞句一起重疊出現的是，那些東松先生鏡頭下幾個美軍基地的城鎮寫照片，對當時身陷五里霧連出口都找不到的我而言，那簡直是我人生的指南針、教科書，甚至可說是我的聖經。

我依據直覺決定去橫須賀進行拍攝工作，也可以說是受東松先生及其作品根深蒂固的影響而產生的必然結果。先不管是否是有意識還是無意識，我也只能這麼做。

對無所事事只能在逗子到處遊玩過生活的我來說，總算能夠自無聊與鬱悶中獲得解放，心中無意識地看到東松先生的作品，或許就是在為我助跑。

將我的 Minolta SR7、底片、小型閃光燈，還有兩個小飯糰或是三明治的點心袋，裝進深藍色的小型肩背布包裡，向老婆領了三百日圓後，我大約就在中午過後離開家前往橫須賀。三百日圓正好是來回車票跟一杯咖啡的費用。只要在橫須

賀的街上開始拍照，我是可以心無雜念地完全處於攝影的世界，但我卻無法抹除從開始出門到踏上橫須賀的月台這段時間，心中的那股煩悶。這可能是因為對於街頭的拍攝工作還沒有適應，對於要拍攝那個一切都顯得嚴肅的街道，對人物產生些微的不安及恐慌。這些都變成了一種內心的壓力。但這種輕微不安及恐慌的念頭，相反地，也隨著我在街道上實際進行拍攝工作，連帶著有了一種相對的自信及快感。對我而言，不管是實質上或是生理上，讓我認識到拍照，又或者說街拍樂趣所在的、辛酸所在的，就是當時橫須賀的街道及當地的人。

位於橫須賀線的橫須賀站及京濱急行電鐵的橫須賀中央站之間，美軍基地前那個繁華地帶，是我取材拍照的中心地。從京急線的汐入站開始，以商街為中心，一直延伸到國道十六號的餐飲街、商店街，還有基地附近的街道那色彩繽紛的獨特景色，以及在那間晃聚集的人們。也不知道哪裡不對勁，這些都搔動著我身上的細胞，也帶給我一種興奮雀躍、不可思議的感覺。昭和二〇年代我十多歲時，街上總會見到進駐的軍隊，對已牢牢記得當時景象的我來說，眼前橫須賀的街道就讓我有種似曾相識的感覺。我並沒有像東松先生一樣參雜政治觀點及對時代的批判來側拍橫須賀；如果說有什麼的話，那應該是原本就潛藏在意識裡的，只是藉由生理直覺的反應，傳達到我的指尖。

因為正逢越戰，橫須賀的街道雖然充滿活力，卻同時也暗藏著一股緊繃的氣

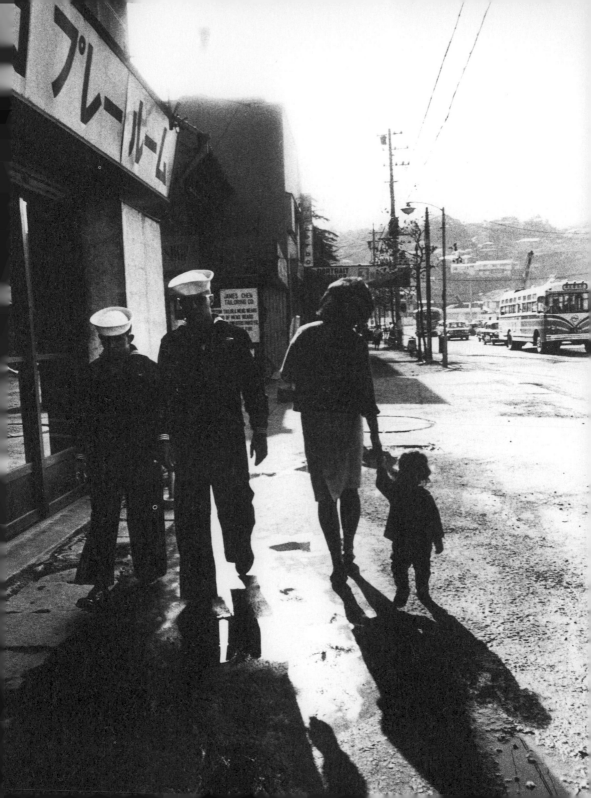

氛。第七艦隊海軍常聚集在商街上，他們的神情散發著來自內心的率直、野性、頹廢、神經質，但整體的感覺卻又帶有一種絕望。以賺錢為優先的商街店家，眼中只有這些美國海軍，對於其他來這裡的日本人根本不屑一顧，那樣的情形，真是可悲又可笑。

過了中午，商街及周邊的街道仍舊寂靜，到了黃昏時分才會開始熱鬧起來。特別是EM俱樂部的附近，擦鞋的歐吉桑、賣花的歐巴桑，甚至拉皮條的大哥們也都站在路邊，目標是前來玩樂的軍官們。對我來說，那裡就是我工作的地方，那時也是我的工作時間。但那群人實在非常眼明手快，只要我一拿起相機，他們就馬上變臉朝我走來並大聲喝斥，提高了拍攝工作的難度。而我不看螢幕攝影及偷拍的技術提昇，也是拜這群男女所賜。用相反的話來說，他們是我的恩人，但心中還是一股腦地咒罵他們「臭水溝的鼠輩」。

一連好幾天，都跑去橫須賀進行拍攝工作，也會有鬆懈無力的時候。遇到這種情形，我就會跑到汐入的山坡上，拿出包包裡的攝影雜誌，坐在地上一頁一頁地翻閱。隨著累積的攝影作品越來越多，隨著越來越習慣街拍，我變得對自己的作品有所期待，這是我剛開始到橫須賀拍照所沒有的感覺。不知從何而來的自信，我忍不住想要向著名的攝影雜誌《相機每日》，更具體地說是向攝影雜誌界的先鋒山岸章二先生毛遂自薦，請他看看我所拍攝的這些照片，這些我想登在雜誌

上、以橫須賀為主題的照片。平常我就會買這本雜誌，光在家中翻閱已經不能滿足我，也不知道從甚麼時候開始，我開始把它當成是鼓勵自己的材料，去橫須賀拍照時，身上的包包裡面一定會放進《相機每日》。

我常在橫須賀的山上或是咖啡廳翻閱這本雜誌。好歹我在街上拍時，是在事發現場的目擊者，所以有那麼一點盛氣凌人，加上身上累積了一些怒氣，對於那些刊載在雜誌上的照片，我的評斷變得有點強勢，常常覺得這張不行那張也不行地猛力批評，甚至常會覺得這些人到底在拍些甚麼東西啊。

為了追隨東松先生的腳步而開始的橫須賀拍攝，歷經半年後宣告結束。我在自家的暗房閉關沖洗一百多張照片，仔細地完成工作並收進紙箱。紙箱上用麥克筆寫上「給相機每日──橫須賀」，收件人是我在擔任細江先生助理時期，曾有數面之緣的山岸章二先生。他是攝影界德高望重的大人物，而他那精悍的樣子則在我心中閃閃發亮著。

*

抵達每日新聞社的所在地有樂町站已經是下午，月台上仍可見刺眼的夕陽。我並沒有事先跟山岸先生預約會面，手上拿著橫須賀的照片，心情上就像之前拍照搭乘橫須賀線般的猶疑不定。正遲疑要不要直接衝進編輯部，但最後我還是在月

台上，看著新聞社的大樓，用公共電話撥給山岸先生，突然話筒的另一方傳來口齒清晰的聲音，正是山岸先生本人。

「咦？森山？原來是你？把細江那邊的工作辭了？什麼？要我看照片嗎？你拍了些甚麼呢？咦？橫須賀嗎？有關美軍基地的主題嗎？不是很想看耶！什麼！你已經在車站了？好吧看一看吧。快點來。」就這樣，我掛上電話，就走去每日新聞社。

每日新聞社舊大樓是在隔著有樂町站一條街的對面。這是我第一次走進這棟大樓，當然也是我第一次去編輯部。要進去編輯部之前我有點緊張，山岸先生站在編輯桌前迎接我，他那獨特的笑容還是跟我記憶中在細江先生的辦公室所見到的一樣。我正準備要噓寒問暖時，他早一步說要給我看甚麼？然後就把我放照片的紙箱掀開，以驚人的速度開始檢視我拍的照片。我辛辛苦苦拍的一百多張照片，就像是魔術師手中的紙牌一樣，在我還來不及反應之際，山岸先生已全數看完。

見到這種情景，我著實有些氣餒。也就是說這些照片一點也不吸引人，所以他才那麼快就看完。然而，山岸先生又再一次看著這些照片，笑著對我說不錯嘛！跟我來一下，就把我帶到另一間很像是會議室的房間。在細長的桌上排放了我的照片，挑選一下後，大概只剩下二十張左右的照片。他問我喜歡哪一張，我還來不及回答，他就直接決定將我的照片刊登在八月號的雜誌上，一共是九頁。他對我笑了一笑，我永遠記得當時從內心湧然而上的喜悅，另一方面也對眼前發生的一

切不敢置信，所以當場呆滯了好一會兒。

之後，山岸先生把還處於呆滯狀態的我帶到附近的富士冰品店，請我喝了杯咖啡。而山岸先生好像也很喜歡我的作品，便對我說：「以後拍到什麼就拿來給我，我會幫你刊登」這番彷彿只有在夢中才能聽見的話。

從我一開始決定要追隨東松先生的腳步，到後來決心投稿到《相機每日》，以及和山岸先生在工作上的接觸，都決定了我往後拍照的方向。也就是說，我開發出屬於我的資源了。這都要歸功於那個寂寞鬱悶的夜晚，一時的直覺使我決定去拍攝橫須賀。那裡是我過去三十三年的攝影生涯中，以自由攝影師為職出發的第一站，當時還處於越戰時期，街上充斥著緊張氣氛，人性的善惡顯得十分鮮明，既可悲又可笑的橫須賀。

　　　　＊

這次五月的連續休假，我去了一趟久違的橫須賀。早已經知道基地前周邊的景象跟以前大不相同，走在五月的晴空下還真的有點假日的氣氛。以前ＥＭ俱樂部的所在地蓋了一棟有著白塔的飯店，巨大的門型起重機聳立的地方，也變成了大葉高島屋，然後商街的酒館那裡也變成是年輕人會去的流行商店。那裡是市區中心，也是大部分市民聚集的場所。基地的岸邊也不見潛水艇，取而代之的是掛著

國旗的自衛隊船艦。當然基於美日安保條約，也隱藏了基地深刻的問題，但至少現在我眼前所見，都是日本人原本該有的日常生活。想想我現在才深刻地體會到時間的力量很驚人，還有其相對存在的恐怖性。要我在現在的橫須賀街頭找到從前的痕跡並且拿起相機拍照的話，那還真的是不可能的任務。在路的盡頭處的小角落，完全像是在觀看被遺棄的幻影般，無聲地發現當時的一些片段影像。

我雖然不覺得這樣就是好，但也只能覺得就是這樣了。在晴朗的假日，這是一次舒服的散步之行。在回程的橫須賀線電車裡，我重新思考起人類被時間支配的這個問題。當然其中不帶有一絲感傷。

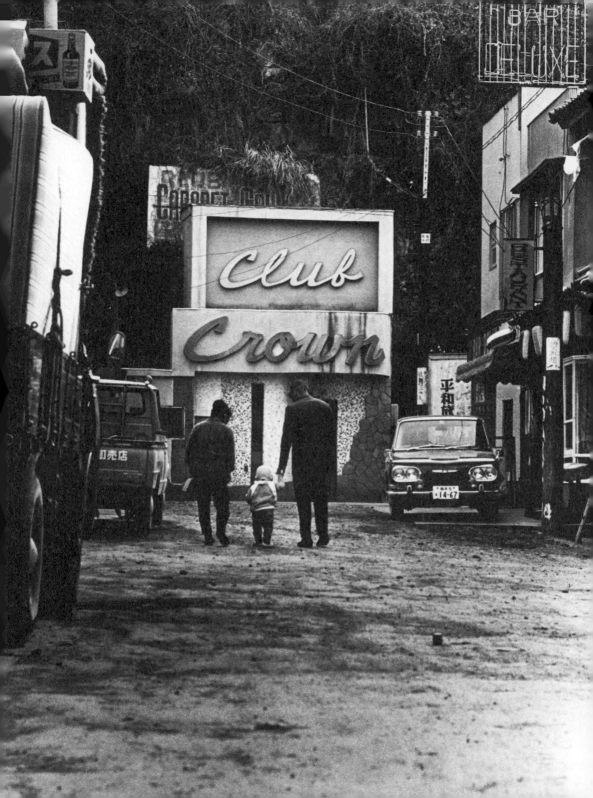

07

逗子

·

ZUSHI

·

名古屋的「中京大學藝廊」現在正舉辦「日常——中平卓馬的現在」攝影展。

我還沒有去看，也不確定會不會去看。但是我從剛送來的《朝日相機》與《日本相機》雜誌的資訊欄上看到各有一頁介紹他的個展，兩本雜誌上共計刊登中平卓馬拍攝的十張橫幅彩色照片。

滿滿盛開的紅花。群聚的鴿子。大象的臉。躺在路旁的無業遊民。路上的上班族。酒館街的看板。垂頭喪氣的少年。樹上的松鼠。堆積的稻草。田地裡農婦的背影。透過長鏡頭毫無保留地拍攝下當時的景象，映現中平卓馬日常各式各樣的片段。不知道是不是因為照片只跟名片一樣大小，再加上排列的問題，看起來很像是提供給參加者參考、業餘攝影比賽初級的範例照片。但是再次細看這十張照片，毫無疑問的，我確實感受到中平卓馬就在那裡，照片傳達他從未改變的訊息。中平將照片的屬性、不夠純粹的主題陸續剔除，也因而造就中平自身純化的意志，藉此屹立於攝影界。然而中平的照片蘊含的訊息，若觀看的人未能解讀，就變得毫無意義。中平卓馬從開始攝影到現在，已有很長一段時間，不管生病前或生病後，他總是一個勁地思考照片蘊含的意義、不斷前進。而他欲傳達的照片意涵，不會因為他喪失部分記憶而失去，因為那正是支持他強烈意志的原因。

中平曾經說出一句單純明快的（也是最重要的）、但也令人感到茫然的話：「這個世上，沒有臉看起來很悲哀的貓圖鑑。」這句話直接打進我的心裡，使我不得不修正自己的軌道。總之，中平卓馬提出異論，表示過去攝影界拍攝貓照片圖鑑

時，貓的臉看起來不是很悲哀就是很可愛，然而他認為去除所有表情的貓，才是真正的照片。

在「日常——中平卓馬的現在」攝影展的簡介中，不管是堆積的稻草，還是田地裡農婦的照片，中平想要傳達的訊息一樣也沒變，他藉由照片傳達訊息，端看觀者是否能夠解碼。四分之一世紀前，中平企劃攝影同人誌《挑釁》（Provoke），跟我之間是挑釁關係，直到現在關係依舊持續。中平啊，我隨時接受你的挑釁。

*

晴朗的夏日上午，天氣非常炎熱，但是一天的開始，我卻沒有什麼事可做，只覺得煩躁又悶熱。這時，中平卓馬打電話來了，要是他沒打來我也打算打過去。他打電話問我要不要去逗子銀座的西洋甜點店「珠屋」喝咖啡。因為我們兩個都很空，再加上天氣又熱，想去珠屋吹吹冷氣，再順便說說其他攝影師的壞話。我帶著喝咖啡的錢與香菸錢，開始與中平上午的見面。我家的公寓位在逗子小學附近，走到商街上很近，通常都是我先去等他，不一會，透過店前寬闊的玻璃窗，我看見家在久本中學附近山上的中平，跨越鐵道出現在店的對面。他還是沒變，掛著黑眼鏡，看起來就跟鬼太郎一樣。當時我的手上總是拿著相機，而他的手上也總是拿著一台白色的小型打字機。

中平之前在《現代之眼》擔任編輯，邀請攝影家東松照明負責凹版照片與電影評論，因為負責編輯這些版面，慢慢接觸到攝影。中平從東松先生那裡拿來一台 Asahi Pentax，剛剛跳進攝影的世界。我在大阪一年、東京三年，大約四年期間擔任攝影家助理，才變為自由攝影師，連我都沒有像樣的工作，技藝不比我高的他，當然更沒有像樣的工作。而他身上那台打字機，就是他用來糊口、翻譯西班牙語的機器。不過隨身帶在身上，那也只是他藉以安慰自己而已，實際上中平比我還怠惰，我從沒在白天看過他嚴肅地坐在打字機前面工作。在「珠屋」靠近冷氣機旁的座位，我們兩人的話題馬上就轉到攝影上。我們不曾談論像是羅卡（Federico García Lorca）[1] 的詩，或是西班牙內戰等比較適合中平的主題，而中平也總是直接切入攝影的話題；對我們來說，照片的話題才是最新鮮的內容。暫且討論我們最近看到的照片，雖然多多少少談到一些技術上的內容，但是話題自然而然，或許該說是必然，轉變為說其他攝影家或是其他照片的壞話。我平時本就容易火冒三丈或急躁不已，照理應該不會輸給中平，但是他說話時的修辭，以及他特有略帶戲謔的笑話卻總是無法停止，我總是敗給他。之後說話說久了感到有些累了，咖啡喝完了，也已經吹夠冷氣消暑了，兩人暫時分開去吃中飯，然後到了下午，又在午後的海邊相見，這是常有的事。

＊

在炎熱的午後兩點，我們約在逗子車站（當時還是塗著油漆的舊車站）前的巴士轉運站，搭上巡迴海岸前往長井的巴士，連續好幾天都去長者之崎岩場。中平總是帶著蛙鏡與魚叉，也會帶上蛙鞋。我因為單純喜歡潛水，只帶著蛙鏡，但也會將好幾本攝影雜誌放進塑膠袋裡。總之天氣很熱，一到達目的地，我們馬上就跳入海中消暑。原本中平的相貌與體格，很容易讓人聯想到華麗的魚，我在海中看著他穿著蛙鞋輕快地跳入海裡，真的就像是一條敏捷的魚。中平擅長用魚叉刺魚，而我則喜歡用刀子挖鮑魚。潛了一會之後，我們在岸邊岩石上稍微曬乾身體，漫無邊際地講些笑話，不一會話題又回到攝影。這時的中平，因為心情非常好，他漫罵與說壞話的程度比上午的咖啡時間更加精采。之後就是塑膠袋裡的攝影雜誌登場的時間，我們隨意翻閱雜誌內容，左一個右一個、連續不斷地將所有的攝影家加以品評，就像是語言的血祭。中平的舌鋒果真銳利，讓人心情很痛快，我們不斷貶低其他人，真可說是無人可敵的能手，當然貶低的用語非常直接。但是我們兩個都是沒有收入的人，坐在岩石上的批判，多少還是會覺得有點像是螳螂擋車的感覺。若用中平的口氣來說，就是「不好的時代啊！」雖然我也有同感，但是談話中卻有件事讓我聽起來很不舒服。那就是中平不單批評攝影家及他們的照片，也將矛頭指向攝影家在攝影雜誌上競爭這件事，並加以批判。若是統整我們所有的批評，或許真如他所說的一樣。但是當時我好不容易才得以在攝影雜誌上刊登照片，雖然他對那些照片的評價不壞，但是批評就是批評，我多少有些左

右為難。所以我說：「但是我也有照片刊登在上面啊，」這時中平就會說：「你不一樣，」來調節一下氣氛，接著又說：「我們的敵人是站在體制那邊的傢伙，我們擁有自由的雄心。」然而中平只在言語上具有威嚴，依舊未能好好發表照片，或許因為還未能在攝影雜誌上發表，他說這些話的背後，總覺得帶著些許遺憾。

通常到了這個時候，時間也到了傍晚，兩人的談話暫且緩和下來，再去潛一回。兩人就這樣跳入如油畫般、夕陽浮在水面的海裡，之後就變得無言，分了分彼此採到的漁獲，然後又像每日的課題一樣，到小坪海岸前的戶外座位喝杯冰咖啡。中平說著他的口頭禪：「不好的時代啊！」我也說著我的口頭禪：「壞事無限呀！」中平說：「看著夕陽落日還真可怕，」我說：「要回到家還真可怕，」（這都是當時藍調音樂的主題。）然後中平又喃喃自語：「還要很久才日落啊！」我也喃喃自語地說：「啊、人生呀。」在海邊的角落可以看到江之島，同時望著紅色的夕陽慢慢沉入遠方。喝完咖啡、抽完菸後，我們只好準備回家。我說：「我明天開始要去拍照。」然後他也說：「嗯，我明天也要翻譯。」

然而到了明天，不知道是由誰打電話給誰，我們還是又去了海邊。當時中平跟我都是二十五歲。不知不覺間變得很親近，是遙遠夏日的友人同志。

*

在前面〈新宿〉一章曾稍微提到，前輩攝影師東松照明先生介紹中平卓馬給我認識。中平擔任月刊雜誌《現代之眼》編輯時，邀請東松先生擔任凹版照片的指導，由中平自己擔任助理，很快地在雜誌上開始「I am a King」的連載。雖然其中也有東松先生自己拍攝的作品，但是這個系列的主旨主要是交付其他攝影師主題去拍攝，東松先生再利用這些照片素材，在雜誌上以新的映像語言呈現，在當時屬於前衛藝術的實驗。以過去個人的觀點、個人的主張、個人的美學等藝術表現方式，當作固定組，東松先生將照片回歸於無名、等質的平面上，加以組織，使之成為對照組，另一種照片。當時中平卓馬對提出此構想的東松先生產生同感，也非常崇拜，他脫離編輯的領域，如同前述，成為攝影師助理，日夜與東松先生一起行動，這些細節都是日後我從中平那裡聽來的。

這個系列連載，以橫須賀功光、立木義浩、高梨豐為始，還有好幾位年輕攝影師參加，其中也包含我，中平也應東松先生之請開始拍攝照片。因為他自己是負責編輯，不方便用真實名字參加，雖然我太清楚名字的由來，總之他是用柚木明等假名參加。當時有一張跨頁的照片，大概就是攝影家中平卓馬首度拍攝、也是首次印刷出來的照片。那張照片的拍攝地是茅之崎附近的海岸區，長距離拍攝的黑白照片，寬闊黑暗的砂地，另一端綿延著白色幻影般的影像，讓人感受到寒冷、荒涼的都市風景。當時我還不認識中平，只是常從東松先生口中聽到他的名字。因為我對這一張風景照印象很深刻，總覺得很在意，一直很想知道拍攝者到底是

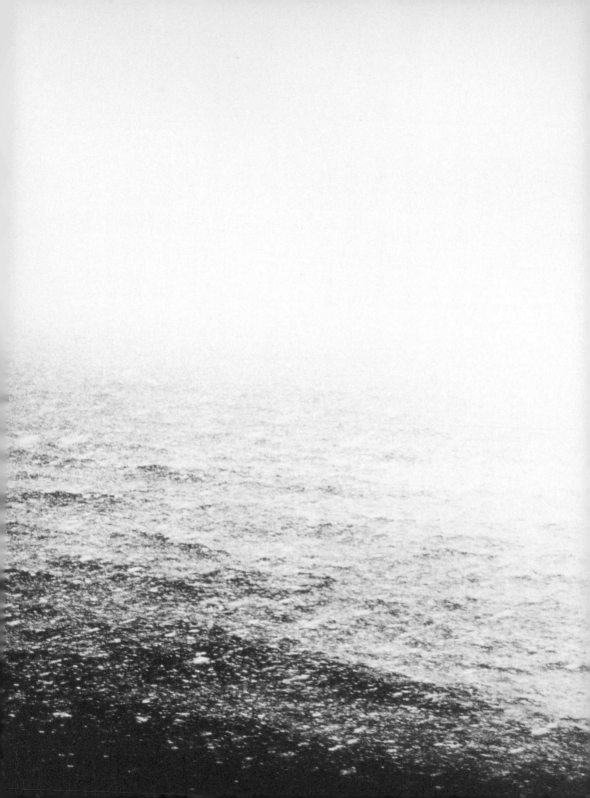

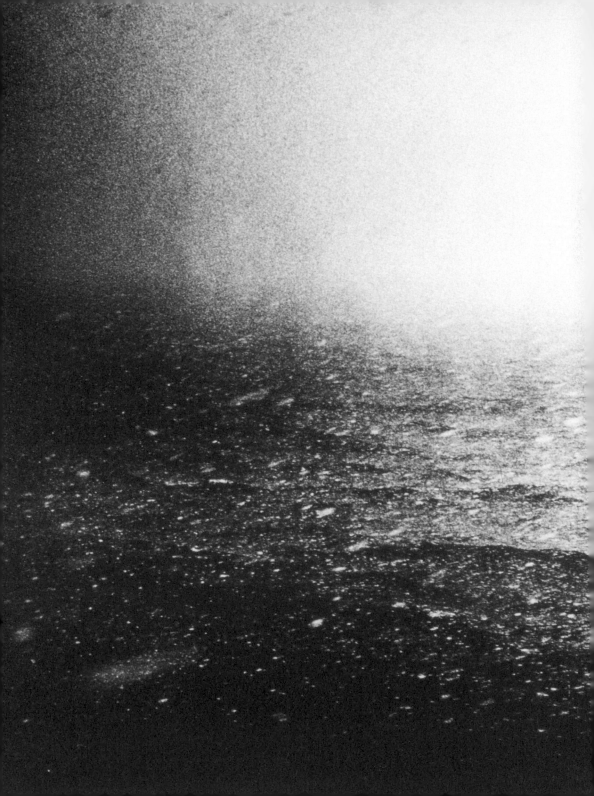

怎樣的一個人。東松先生跟我提及中平時，總是很高興，說他很優秀但卻是個怪人，總之是個怪怪的傢伙，哪天介紹你們認識。每次一提到中平，東松先生就不禁笑出來。

不久我就在新宿東口的爵士酒吧、一間很像夜行列車細長灰暗的店Akashia，見到東松先生口中「很優秀但很怪的中平」。那是我與中平卓馬初次的會見，自此以後，我們之間開始愛恨一線間的關係。

黑色鬍鬚、黑色眼鏡，黑色厚外套搭配黑色燈心絨長褲，再加上黑色菸斗，總之全身上下都是黑的，中平就像是猶太教的僧侶，突然自東松先生的背後出現，就像是魚從岩縫中迅速跳出的樣子。我平時擅自從他的名字聯想他的樣子，出現的形象是坂本龍馬[2]那樣的印象，但是直到實際見到中平，他那奢華中略帶羞怯的樣子，馬上就跟他拍攝的冷森森、孤獨的海岸風景連結起來了。東松先生為我們彼此介紹，中平前言不搭後語地跟我說話，因為我很怕生，所以也斷斷續續地回答他。我看著眼前這位比我還瘦小，帶著太陽眼鏡、有點神經質的男人，腦中想著這個男人到底哪裡怪呢？覺得有些疑問，但是果真第一印象不準確，認識深了一點之後，才深切地明瞭，他真是個非常怪的男人，遠遠超過傳聞程度。因為中平卓馬這個男人，外表看起來好像是被害者，其實他才是真正的加害者。

*

自新宿相見開始，因為我們兩人家都在逗子，覺得很有緣分，我們兩個很快變得很親近。中平開始攝影之後，如同前面提到的內容，我們連續好幾天都一起到海邊，直到夏天結束，我們的關係還是繼續，只是兩人見面的場所，從長者之崎岩場轉換到逗子海岸中心、渚飯店的咖啡廳。與夏日的時光不同，各自都有像樣的工作，也有需要拍攝的照片，不能再像夏天一樣，連續好幾天都見面，但是幾乎每隔三天就會聯絡一次，然後到咖啡廳，選擇面向海、明亮玻璃窗邊坐下，話題還是一樣總圍繞在攝影上。

雖然我比以前更投入拍攝，但是這個時期的中平，彷彿像是忘了自我一樣，開始瘋狂攝影，甚至超乎我想像，全心投入攝影之中。當時的中平不太批評其他照片，連他一流的挖苦、戲謔的話也停止了，反而內容都是關於攝影非常坦率的話。這時大概是中平開始面對攝影，在實際拍攝過程中，感受到某種快感的時期吧。

當時的他常常說，攝影不能抽象，若不能獲得具體性就失去意義。

中平卓馬曾經說過想要當詩人，因為擔任過編輯，除了負責凹版照片的版面之外，也曾負責編輯詩人寺山修司的小說。他常得意地吟著吉本隆明[3]的詩：「當我倒下時，就表示一個直接性倒下。」所以當他離開編輯工作、選擇攝影之前，應該曾經在詩或是攝影之間猶豫過，但是他卻捨棄以抽象及觀念為優先之詩的世界，將 Asahi Pentax 這個具體的東西拿在手上，為了獲得自身肉體與精神的再生，特地選擇攝影之路前進，這是當時我對中平的想法。

在飯店的咖啡廳喝咖啡時，突然中平看了我一下然後說：「你很健康真好。」

話語中聽來大概是他從我身上看到某種生理邏輯，一半是因為真的很羨慕我，另外一半我卻覺得帶有揶揄之意。當時我也稍微挑釁回他說：「不能用不健康一句話就帶過，原本健康這件事就是一件不健康的事。」於是他接著說：「說得也是。」結果兩人又笑笑帶過。中平與我是同年出生，雖然兩人的思考方式不同，但是總覺得有很多共通之處，也總有一種同類的感覺。但是我們之間還是有界線，主要是因為我們資質的差異。如果說中平是屬於徬徨的精神資質，那麼我就是屬於徬徨的肉體資質。更極端比較的話，就是西班牙語與大阪腔、民謠音樂與演歌的差別。

我們在葉山岩場一起潛水、逗子的飯店一起喝咖啡，之後很自然地回歸各自的工作崗位，數年後又再度在《挑釁》雜誌相遇。總之，我們不再滿足於鄰居關係，應該說我們想為蜜月期畫下句點，朝下一步前進。

*

像這樣，針對中平卓馬，述說遙遠記憶的許多事情，很自然內心浮現的影像，不是年輕時候中平卓馬的樣子，而是許多他所拍攝的照片之畫面。冷森森的海岸、夜晚汽車零件工廠、黑暗中綻放白色光芒的碎片、白天路上如血糊般飛散的

泡沫等。不禁有種錯覺，彷彿昨天才剛看過這些照片。

於是我又再度拿起剛送來的攝影雜誌，凝視著介紹「日常——中平卓馬的現在」的頁面，裡面有幾組二張一組的小照片。那些照片很難用形容詞形容，因為那些照片只是單純地透過中平的鏡頭，由中平攝下的日常片段以及世界片段。我不知道為什麼要兩張一組，也認為是不需要這樣。但是過去中平曾經跟我說，一張因為興趣拍攝下來的照片，它的旁邊沒有拍到的場所，或許正發生很可怕的事。現在中平的日常視野裡，或許正映現著這樣的事物也說不定。圍繞中平的日常生活，還是與以前一樣，也是他從未改變的意志。他傳達的已經不只是訊息，而是中平卓馬本身就等於是尖銳的言語，走在路上攝影。不管中平有沒有倒下，都不是大問題，因為他想要傳達的直接感受，至今仍屹立不搖。

若說中平患有名為中平卓馬的病，那麼我則患有名為森山大道的病，繼續患著重症拍攝下去。於是中平扮演著中平卓馬的角色，我也扮演著我的角色，繼續下去。

1 ——羅卡（一八九八至一九三六年）：詩人、劇作家，也是西班牙最傑出的作家之一。

2 ——坂本龍馬（一八三六至一八六七年）：日本德川幕府末期的志士，倒幕維新運動領導人之一，開啟明治維新時代、著名的革命性人物，最後遇刺身亡。

3 ——吉本隆明（一九二四年生）：詩人、文藝評論家，日本戰後思想界的重要人物，也是小說家吉本芭娜娜的父親。

08

───────

青山

· AOYAMA ·

提起一九六八年，已經是三十年前的事了。畢竟已經過了這麼多年，也很難說就像昨天才剛發生一樣，只是我卻很難相信已經過了這麼長一段時間，內心還是感到有些茫然。

那年晚秋某日上午，我在逗子小學附近、自家前的小小庭院裡，正在抽菸發呆，我看到中平卓馬出現在護欄另一頭巷子的角落，往這裡走來。黑色麂皮絨的套頭衫、黑色條紋絨褲、茶色的太陽眼鏡與長髮，右肩稍微聳起的特有姿態，飛快走來，久違的中平還是像鬼太郎一樣。我越過護欄跟他打了聲招呼「喔！」他注意到我也招手快步走來，一過來就說：「大道先生，有點事跟你商量，要不要去渚飯店喝咖啡？」他站在角落笑嘻嘻，好像在計謀著什麼事。總之當時的中平心情非常好。

於是，我們去到常去的渚飯店，挑了一張面向海的桌子坐下，因為很久沒跟中平一起喝咖啡，覺得心情很愉快。中平談及他從前年開始籌劃「攝影百年展」（日本寫真家協會JPS主辦），擔任執行委員時看到的數百萬張照片，我則聊起開車巡迴國道拍攝的事，各自交代分開的期間做了些什麼事。中平的說話技巧還是一樣絕妙，再加上那天他心情又特別好，所以功力更是大增，我們總是談笑著。

續了杯咖啡後，中平從草綠色袋子裡，拿出一本小冊子，不經意地放在我面前，裝著若無其事的樣子，只是表情稍稍改變說：「我現在在做這件事。」那是一本大小約二十公分的小冊子，全白的封面上，以黑墨印著「PROVOKE」。我

看到中平從袋子拿出冊子的模樣，就直覺他大概是要講這件事吧，稍微翻了一下內容，開始覺得原來如此。我之前就聽聞中平卓馬在擔任「攝影百年展」的執行委員，與認識的評論家多木浩二正在進行某項計畫，原來就是這個。中平向我說明那本冊子的原委後表示：「今天我之所以來，是想藉這個機會，想從第二號開始邀請你一起參加。」也就是身為季刊攝影同人誌《挑釁》（Provoke）主辦者的中平慫恿我加入成員。來邀請我的人是中平，這件事讓我很高興，因為很久沒見面很高興，很想跟中平一起做些事，一瞬間對這個提案有些動心，但是我有點猶豫地跟他說：「難得你特地來邀請我，我與寺山修司先生正在進行《醜聞》這本雜誌的計畫，所以大概有點困難。」實際上當時我在之前剛好出版了我的首本攝影集《日本劇場寫真帖》，我找了負責出版攝影集、一間小出版社的編輯商量，想出一本具有挑釁意義的視覺性雜誌，邀請在攝影集中幫我寫散文詩的寺山先生當總編輯。經過具體商談之後，寺山先生也答應了，雜誌名稱就依我的意見取名為《醜聞》。所以要是兩邊都一起進行，對我來說有點困難，而我初次對於《挑釁》的印象總覺得好像是以觀念為優先的感覺，我有些猶豫。聽到我的回答後中平說：「大道先生，別這麼說嘛，」接著說：「這不僅是我的想法，也是多木先生與高梨先生的意見，」又試著說服：「這不單是政治上的問題，而是對現今攝影現狀的挑戰，大道先生，暫且就先參加吧。不喜歡的人，我們都會給對方一擊。」

雖然內心覺得中平還是跟以前一樣可靠，但是我不認識多木先生，也不知道高梨豐先生也是成員之一，而詩人的岡田隆彥先生更是連名字也沒聽過的人。再加上我本來就不習慣團體活動，心情上還是有點猶豫。中平一直說服我，我越過玻璃窗眺望遠處的風景，耳邊一直傳來中平的聲音，漸漸地我的內心滿腔熱血也因而沸騰。數年前的夏天，我們沒有什麼像樣的工作，當時中平跟我兩人連續多天在葉山岩場排遣當時的鬱憤與無聊，說了許多攝影家的壞話。如今見到了久違的中平，耳邊傳來他的聲音，記憶突然全部恢復。內心想著，好，那就參加吧，瞬間我的情緒被眼前很小又不起眼的《挑釁》挑起。再加上，一邊聽著中平的解釋，我看了好幾次冊子的內容，興奮的心情占滿內心。但是對我來說參加絕非是政治上的意義，而是下意識感知當時那個年代的攝影，作為與現狀之間的溝通手段。總之我實際感受到這本小冊子難以說明的某些事。於是我簡短地說：「卓馬先生，我參加。」一旦決定參加後，眼前那本很薄的攝影同人誌《挑釁》，突然變得很迷人。中平心情變得更好，我也很期待跟中平一起做些事。晚秋逗子海岸人影稀少，天空澄澈明亮，海面風平浪靜。

*

當時參加的《挑釁》，發行地是在北青山三丁目、多木先生的設計事務所。靠

近青山路及表參道，是一棟以水泥牆堅固建造的兩層公寓，二樓是多木先生的工作場所，也是《挑釁》的指揮所。當時我跟中平都沒有個人工作室，要說很幸運也有點怪，總之很自然那個場所變成我們個人的工作場所，我主要是因為要進行暗房作業，連續幾天幾夜待在那裡處理。多木先生、中平和我三人也就變得時常碰面，因為又都是《挑釁》的成員，我們緊密的人際關係急速發展。真要說的話，中平我利用多木先生的事務所，任意當作自己的工作場所，比我們年長、但卻對我們很寬容的多木先生，不僅不計較我們的任性，反倒積極接近我們，想要吸收或與我們共有一些事的感覺。多木事務所在當時，不僅《挑釁》的成員會聚集在那裡，建築家、評論家、設計家、記者，還有學運的學生也經常進出，日日夜夜，以多木先生及中平為中心，進行議論與討論，完全沒有閒暇。當時的年代，七〇年安保、反越戰、大學學運等重大議題同時出現，若將當時稱之為政治的季節也不為過。青山的公寓不僅是《挑釁》的指揮所，也是新左翼派、三派系的指揮所。多木先生及中平是那些政治活動的中心人物，他們是組織家、鼓動家，也是意識形態家，日常生活許多時間都花在政治活動上。然而我卻是政治白癡，對政治話題完全不感興趣，除了攝影有關的談話，或是《挑釁》的編輯會議之外，只要一開始關於政治的討論，我就會進到暗房開始作業，或是拿起相機外出，要是晚上的話就會到新宿去喝酒。對我來說，《挑釁》是衝動的攝影家的實驗場所，但是對多木先生及中平來說，《挑釁》或許是將政治意識與

創作語言，結合在一起的試驗場所也說不定。

　然而儘管如此忙碌，多木先生與中平還是常出去攝影。多木先生到事務所的時間大多是下午時、出門攝影前，而中平則是到了深夜就會坐立不安，披上很像蝙蝠的深藍外套，將黑色 Asahi Pentax 揹在肩上，就翩翩飛出門。當時中平的照片，極端地說，很多都是帶有敏感、詩的意涵的都市夜景，漆黑中大量浮現的白色光芒，硬質的官能表現，看起來很新鮮。要是當時中平拍攝的照片有主題的話，我認為就是都市，還有自己的解體；而多木先生的照片，則很明顯是檢證。先有語言，多木先生再將自己擁有的語言，利用攝影分析實證，將攝影定位在照片。完成的照片儘管呈現模糊、晃動、脫焦，但又再度回到語言的世界，將結果呈現於照片。此一循環；至於高梨先生，他本身是廣告製作公司的攝影師，除了會議之外，平常很少看到他出現在指揮所。高梨先生的照片是他平常廣告攝影工作、編輯的延長線，影像大多界於有效性與無效性之間，我記得這反倒在《挑釁》上，與我們的照片成為對照的現實。

　或許將《挑釁》作為對象實驗的人是高梨先生也說不定。

　實際在《挑釁》刊登照片的成員，四人四樣，如同《挑釁》的副標，為了思想而進行挑釁的資料，此一訊息之下，不管是以多麼生硬的語言表現，支持這項訊息的成員的意識深處，總是以《挑釁》作為核心，默認彼此之間的聯繫感。

　《挑釁》的青山時代，與停刊時的祐天寺時代不同，不管是成員之間的關係、

編輯會議的方式，很親密也很緊密。那是《挑釁》加速度前進、逼近過渡期的時期。總之雖然時間很短，但那些日子對成員們來說，是很短的蜜月期，也是過於激動的時間。

＊

中平卓馬對我來說，是我最珍惜的友人，也是最憎恨的宿敵。總是處於愛恨一線間、一起前進的同伴。在當時，相較於《挑釁》的理念與活動，我反倒是將中平個人當做對象。旁觀其他成員的照片，結果我總是注視著中平一人的照片。當時我持續在週刊、月刊、攝影雜誌等處發表作品，一般評價也不錯，而首次發行的攝影集《日本劇場寫真帖》評價也不錯，對自己很有自信，要是從世間的觀點來看，中平還跟我差了一些距離，然而看到中平一個勁努力的個性，無關友人、成員身分，我實在無法忽視他的存在。

中平與我在性質、體質都不同，連思考方式也不同，除了同年出生、也從事攝影之外，反而是極端的對照。我們的前輩東松照明先生曾經評論說，中平是剃刀，而森山是柴刀，我們聽到時不禁笑了出來，但是他也沒說錯。我們儘管資質不同，但是中平跟我卻很契合，彼此多少有點希望將自己欠缺的部分，由對方身上獲得，互相補償的一種感覺。

我之所以無法將眼光離開中平的照片，主要是因為中平卓馬是個充分發揮個性、少見的人，擁有獨特的魅力（魔力）。他對於政治及文化的權威主義的批判，儘管稍帶自戀，但是其敏銳的邏輯與修辭，不僅將我們成員、學生一起捲進他的世界，對許多年輕人及同世代的人來說，他都是既新鮮又衝擊的存在。成員中的多木浩二，針對中平及他的照片貼切評論說：「他將身體借給了世界。」比我們晚一點的後輩荒木經惟則略帶戲謔口吻形容中平：「中平卓馬將火焰瓶丟向風景。」中平強烈的存在，不禁讓周遭的人做出此評論，這就是中平的吸引力。

總之他將身體借給了世界，也將火焰瓶丟向風景，對我來說，實在無法忽視他拍攝的照片。

*

《挑釁》二號的主題是「性愛」。我記得編輯會議是在面對青山路、一家鰻魚飯的二樓舉辦。當然主題不單單只是「性」，而是與人類以及世界全體相關的「生（活著）」之意義。當時我對中平以及其他成員的思考傾向已經非常了解，也猜得出他們針對「性愛」這個主題，會提出什麼樣的影像訊息。所以我故意選擇直接拍攝性這件事，我將相機帶進我與那些女人的時間與空間中。我知道中平不會因為主題改變就更改攝影方式，原本他拍攝的夜晚風景就是極端反映他本身的感

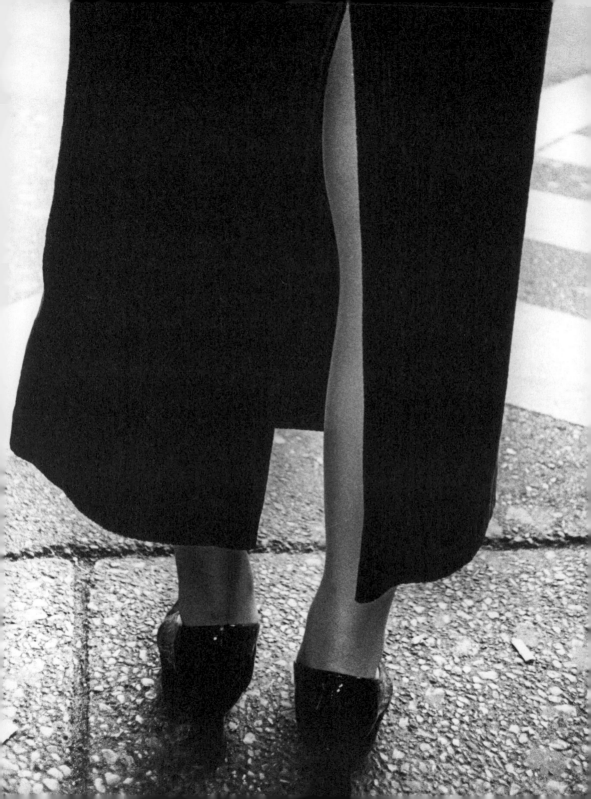

性，且帶有情慾的光澤，作為勁敵的他是個不容易對付的傢伙。

某天，在指揮所從傍晚開始的政治會議，直到晚上十一點終於結束，中平拿起相機，打算前往深夜的街道，因為《挑釁》的截稿期快到了。他平常不管做什麼事，都習慣找個他喜歡的人在旁邊聽他說話，正確一點形容，他需要的不是講話的對象，而是一個單方面接收，讓他在心情很好時，如連環炮不斷發射話語的對象。但是他卻不能總是找那些學生，當作深夜的陪伴對象，這時他就會發出肉麻的聲音，壓低姿態邀請正在工作的我一起出去。「森山大道先生，工作是不是該休息一下，要不要跟我一起去夜間散步，我可以請你咖啡。」於是我回說：「只有咖啡喔，」他接著說：「我知道了，給我一個小時拍攝，沖洗完照片，再到新宿去喝吧。」那天夜裡，中平的內心一定很無聊，無法一個人自處。

中平這個男人平常就很有威嚴，常常依照自己的步調將周遭的人捲入，是這樣的一個天才。當他狀況非常好的時候，只能單方面接收他的毒牙，但是裡面又充滿幽默，大家只能佩服他，儘管被嘲笑還是得接受。但是當他狀況不好、很低落時，這時他就像是破爛的毛巾，顯得筋疲力盡，讓人不禁想拍著他的肩膀安慰他，但是要是同情他就完了，因為到了隔天，自己反倒變成被攻擊的對象，一點都不得馬虎。總之中平的日常生活，都是他的保護色。中平在激烈的落差中，若套句他常說的話就是，「盡力生存」。

與中平一起前往夜晚的青山，他馬上就被散發光芒的地方吸引過去。彷彿像是

夏天的昆蟲，被光亮吸引過去一樣。一個小時的時間，我跟他從巷子走到大馬路，然後又回到巷子，到處閒蕩。從耀眼的光芒到細微的光亮，中平全身都感應著光。

不做什麼事，只是跟他一起走也很無聊，所以我有時候也想拍照，但是每當我拿起相機對著夜晚的街道，中平就會帶著玩笑口吻、發牢騷說：「跟森山一起拿相機拍照，你一定會早我一步刊登照片啊。」這也是他攝影順利且心情很好的證據。

我朝中平相機拍攝的方向看去，彷彿已經看到他拍攝的獨特夜間風景。我不禁想起我已經完成的照片，將之與中平拍攝的光之照片相比。對我來說，中平的個性與他拍攝的照片，不管是什麼事，我總是有意識、無意識地把他當成勁敵。意識中也包含著許多連我也不知道的因素，大概是太多理由綜合在一起吧。雖然我認為是因為氣質上的差別，但是卻又不僅於此，或許這就是人與人之間無法言喻的機緣吧。或許這樣形容友人有些失敬，因為與中平相遇，總是把他當作對照對象，不管是在攝影，還是思考方式上，都抱持著相對觀點來看。

短短一個小時中，中平拍完兩三卷底片，馬上就回到暗房作業，很快就沖洗完照片。儘管早已是深夜，隔壁的房間，以多木先生為中心的多位建築家還在會議中。要是平常的話，中平也會加入他們，但是他卻一直看著螢光燈下還沒乾燥的負片，一邊喃喃地說：「好，完成了，」很高興地看著剛完成的光之影像。雖然我不喜歡關於政治的中平，但是我卻很喜歡看著拍攝中以及望著負片時候的中平。關於中平，很難將這兩項分開思考，也無法只選擇其中之一，總之他的照片

存在於整體，也存在於相反之間。之後我們就到新宿去喝咖啡。

《挑釁》的青山時代，中平與我經常切磋琢磨，總是處於追趕、超越被超越的情況。中平也是一樣，超越體質的差異，意識著我的存在，我也在觀察中平的全部。他要是拍出一張好照片，我就會感到悔恨，下次我也要拍出好照片回敬他。

每當我想起《挑釁》的時代，一定會想起夜晚青山路上，並列著刺眼、灰色、不帶情緒的機動隊裝甲車，像血一樣不斷閃耀的信號燈，還有宛如異世界、整夜營業的 Yours 超市鮮豔清潔的店內風景，以及右肩稍微聳起，揹著黑色 Asahi Pentax，走在夜晚青山路上的中平卓馬。

同人誌《挑釁》，不久後就將發行所移到祐天寺，一年後停刊了。《挑釁》對我來說，如同在逗子海岸的飯店裡所預測的一樣，是我與中平之間，嚴肅又愉快、奮鬥的日子。

時間已過了三十年。我思考現在的中平以及自己，也想起過去的《挑釁》，又開始縈繞茫然難以言喻的情緒。

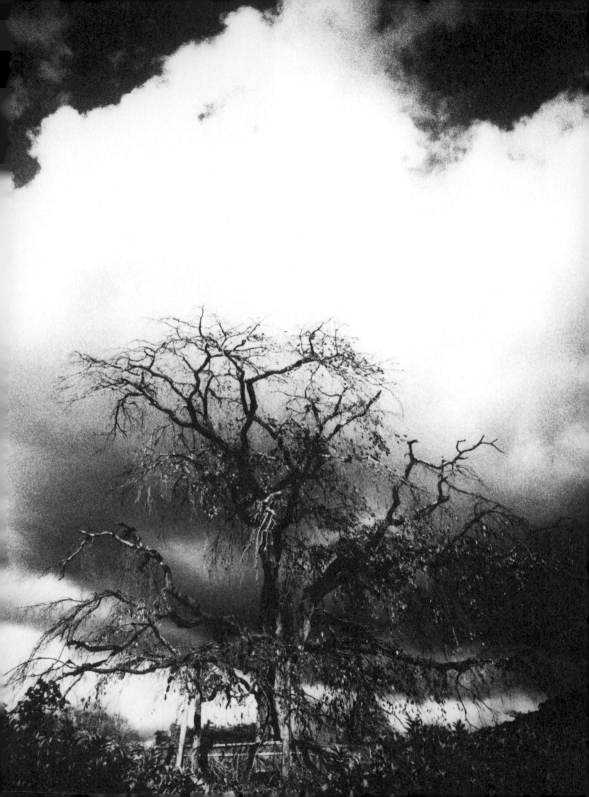

武川村

・

MUKAWA

・

有一位攝影家深瀨昌久（常被以 Masahisa 稱呼），是攝影界的前輩，也是我十幾年的朋友。這位深瀨先生因為五年前的事故遺留後遺症，目前正在多摩市的療養院休養。無情的我很久沒去看他，但是去看他的人拍了一些照片回來，照片中，深瀨先生住在一間看起來很像高級公寓的房間裡，坐在床上，身上披著時髦長袍，看起來很像好萊塢的明星，臉上還掛著靦腆的笑容。看起來比以前穩定也健康，或許是因為長袍讓我聯想起「在尼斯購買別墅，後半生要優雅度過」的畫面，從許多世俗煩瑣之事解放，雖然對於症狀無可奈何，但現在總算找到可以安心休養的所在地。

在療養院裡，深瀨先生現在腦中在想什麼，我雖然無法得知，但是從無法自由拿著相機的現狀來看，出生於道北（北海道）小鎮上的一間照相館，從小身旁就是定影劑等攝影相關東西，也因而走上攝影之路、專心致志於攝影工作，是一位真正攝影家的深瀨昌久，停止攝影活動非出自他本意，儘管心理不願意但卻無可奈何，也只能當作戰士休息的時間。

我雖然不常去探病，但常會跟其他人談到深瀨先生，也常會想起他。沉默不語、非常冷淡、獨自一人、無依無靠的深瀨先生；很懦弱、想要跟人相處卻故意裝作不理睬的深瀨先生；心情好時就像小孩子一樣，天真無邪、看起來很高興的深瀨先生；天不怕地不怕、睡眼惺忪的紅眼，還有怒目而視，看來接下來就要發生大事的深瀨先生。他的側臉就像走馬燈一樣浮出映現，這數十年間，與深瀨先生相

處的回憶，懷念的影像在腦中甦醒。那些影像的地點包括了各自的工作場所、原宿或淺草的街頭、新宿黃金街的酒吧櫃檯、攝影學校的教室、夏季信州的集訓地，各個不同的場景，但是其中印象最深刻的地方，是山梨縣武川村，界於赤石山脈與釜無川之間一棟深瀨先生的別墅，那裡有我們好幾個夏天的記憶。

深瀨先生邀請我去別墅的事，是在距今十三年前的夏天。

在更之前的十年前，當時六位攝影家一同在飯田橋開設「WORK SHOP 寫真學校」，深瀨先生是設立成員之一，以攝影學校創校為契機，同樣身為講師的我因而結識深瀨先生。很早之前就聽聞知名攝影家深瀨昌久的大名，還有他拍攝的作品，認識後開始對話也是在這個時期。但是 WORK SHOP 的體制，是攝影家每個人都有自己的教室，也就是個人教室的集合體，平常講師之間並沒有可以親近交流的時間，只有在一個月一次的會議場合才有機會見面。當時深瀨先生與我屬於範圍內的交往。因為深瀨先生沉默寡言不常說話，而我也很怕生，不過彼此都對對方抱有好感也是事實，但走出 WORK SHOP，卻不是會一起去喝酒的同伴。

與深瀨先生急速變得親近、開始萌生友情，是我在東京攝影學校（現在的東京視覺藝術專門學校）擔任專任講師時，當時深瀨先生也以專任講師身分就任，兩人在同一個講座上教授。白天、夜晚透過學校進一步結識，突然有天他邀請我一起去喝酒。夏季集訓時也在同一間房間，透過各自工作場所，我開始慢慢認識深瀨昌久這位攝影家，也深刻瞭解他難得、稀少的實力與獨特個性。透過這些交

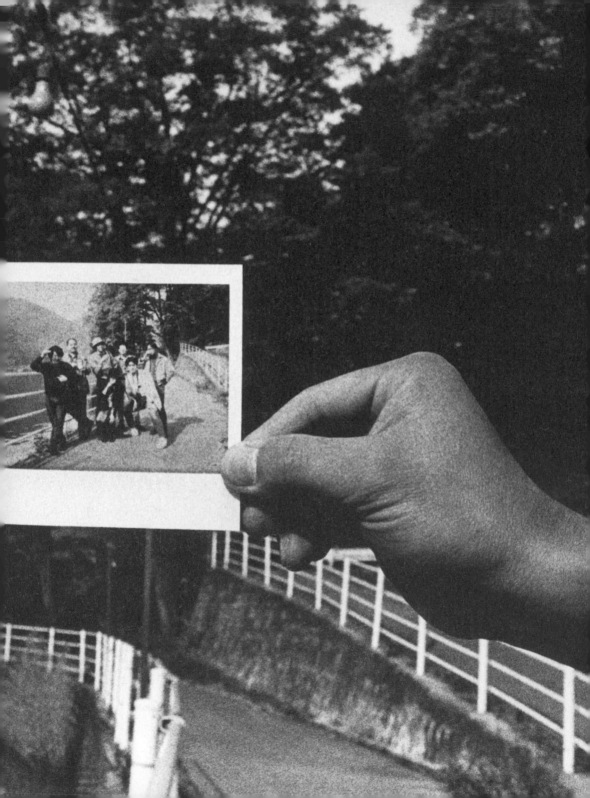

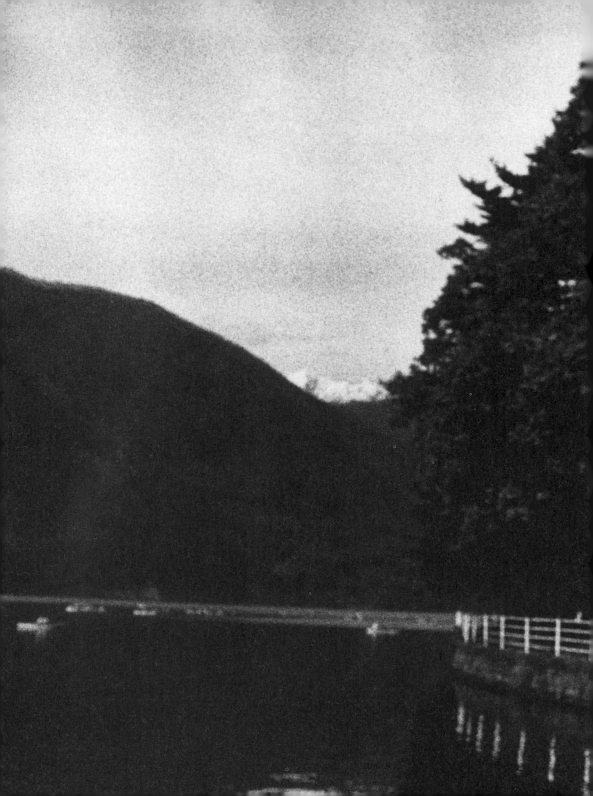

流，漸漸地彼此之間萌生信賴感，平常很難向其他人說心裡話的深瀨先生，也開始跟我說些心裡話，還邀請我到山梨縣武川村那個他只會邀請極為親近的人去的別墅。

*

在山梨縣北巨摩郡武川村裡，站在架設於釜無川上的鐵橋中間，我眺望著上游廣闊的風景，久違的景致，將我帶回數十年前的記憶，因為我與深瀨先生他們就在鐵橋下方的河邊戲水，那裡有我們幾個夏天的回憶。

那年夏天開始的時候，我與深瀨先生走在淺草的街上，因為天氣很熱，所以進去咖啡店喝啤酒，深瀨先生邀請我：「我後天要去山梨的別墅，森山先生要不要一起去？」因為沒有什麼夏天計畫，也不想在東京無所事事，我馬上就允諾跟他一起去山梨。由兩位年輕的友人負責安排車子，就這樣跟深瀨先生四人一起出門去了。

深瀨先生的別墅靠近韮崎，沿著釜無川、寧靜又美麗的村莊。村莊裡有國道二十號經過，遠處有富士山，近處有甲斐駒山嶽、鳳凰三山，位於雄壯的構圖中。

平房建造的獨棟建築，後面是樹林，寬廣的庭院一直綿延至赤石山脈山腳下。附近有一整片夏天的花草與菜田，不管看到什麼，即使只是一些小角落，到處都充

滿俳句裡的夏天季節用語，一到達那裡，我的思緒立刻回到少年時期的夏天記憶。

在別墅裡，深瀨先生與我們從早上開始就喝啤酒，眼前的田園風景真可謂是日本之夏，連續幾天陶然度過。到了中午，我們就會帶著壽司，到釜無川的鐵橋下戲水。赤石山脈是花崗岩質的山脈，釜無川遼闊的河川經過長久時間，從山上流下來無數大大小小、白色的石頭，視野無限寬廣，夏天陽光強烈照射，天空很藍，七里岩綿延不斷，樹木又濃又密，真的無可挑剔。在那裡，我們就像是正在嬉戲的魚，在溪水裡浮潛，然後到旁邊稍作休息，靜靜度過夏日時光。不久，陽光傾斜至甲斐駒，我們回到別墅，桌上放著生馬肉、魚乾以及日本地酒，開始舉辦耗時的宴會。有些夜裡也會玩煙火、出去尋找螢火蟲、看星星。那些夏日的情景就像是幻燈片一樣，變成一段一段，映現在我現在的記憶中。

在武川村，深瀨先生太太的娘家，就距離別墅數百公尺遠，中間連接一條竹林小徑。別墅是深瀨先生太太娘家的另一棟房子，平常沒有人住，深瀨先生的太太因為工作忙碌，一年只能回去娘家幾次，結果最後變成了深瀨先生四季靜養的別墅。因為深瀨先生在東京住在高級公寓，所以將兩隻愛貓 Sasuke 和 Momo 寄放在太太娘家，由祖母幫忙照顧，深瀨先生常回到別墅，也是因為想要看看愛貓，也想喝好喝的地酒。儘管圍繞在山河中，深瀨先生對自然的風景幾乎不感興趣，總是在喝酒，以及跟愛貓們玩。所以當我看到深瀨先生在戲水時，覺得很有趣，

平常很沉默的人，突然變得很多話，而且就像孩子一樣，天真爛漫的笑容。

我只要深瀨先生一邀請，就會跟他一起去別墅，雖然我們四季都會去玩，但是印象最深刻的還是關於夏天的回憶。對我來說，像這樣在田園遊玩，也是久違的經驗，或許該說是內心的歸鄉。總之對我來說，這是跨越數年、無可挑剔，屬於日本的暑假。

現在回想起來，十幾年前的深瀨先生還很健康，所以只要一想起這些回憶不免感慨。十年前，深瀨先生的父親過世，他的身邊開始出現陰影、寂寞的預兆。之後親戚間又發生一些問題，深瀨先生看起來很沒精神。當然表面上這些都看不出來，他還是一樣舉辦個展，緊接著又舉辦下一個個展。從他身旁的人口中聽到，深瀨先生好像有點不想維持攝影家的身分，身旁的人也感覺到他一些微妙的差異。就像拉開的弓弦稍微彎曲，也像沙漏裡的沙一點一點漏下，深瀨先生內心的寂寞，大概是其他人無法想像的苛酷。從這個時候開始，深瀨先生一反往常開始提及自己的過去。在別墅，把自己灌醉，唱著不知是什麼的歌，任性地一直說著想說的事。我覺得他好像慢慢蒙上陰影，彷彿像是對某些事已經斷念的感覺。深瀨先生也慢慢變得溫柔。

現在我站在釜無川的鐵橋上，望著一如往常的風景，當年戲水的情景宛如昨日，讓人不禁感到歲月如梭，開始緬懷起當年與深瀨先生一起度過的夏日。

前面，我簡單記述與深瀨先生變得親近的經過。我與深瀨先生初次見面是三十

多年前的事，是在有樂町的舊社大樓（每日新聞社）《相機每日》的編輯部。當

時我只是個剛出道、地位低的新進攝影師，好不容易可以開始進出編輯部，因有

名的編輯山岸章二先生說，只要我拍好照片就拿給他，他會幫我刊登。我憑著他

的好意，那天也是我首次拿彩色照片到編輯部給山岸先生。那些是我在新宿的巷

子裡拍攝的。雖然過去我是以黑白照片為基礎，但彩色照片也是我的自信之作。

山岸先生將幻燈片排列在眼前，看起來有點為難，我原本以為山岸先生會很高

興，內心感到不滿也很失望。突然有一個長卷髮、有點嚴肅的男人慢吞吞地走來，

不說一句話，就任意拿起底片放大鏡看幻燈片。山岸先生問那個男人：「這個如

何？」那個男人又再度靠近放大鏡，慢慢地看幻燈片。那個男人說：「不錯啊，

這個還蠻有趣的。」但是從他臉上看來卻一點也不覺得有趣的樣子。那個男人說

的還蠻有趣的照片，是我拍攝咖啡店前，大紅的鞋墊。山岸先生叫他深瀨，想說這個男人不會就

說如果深瀨覺得好的話就刊登吧。我聽山岸先生叫他深瀨，山岸先生稍微彎了一下頭，

是深瀨昌久先生吧，事實上他確實是深瀨先生。深瀨先生與我初次見面，但是深

瀨先生對我來說，初次見面就是我的恩人。

之後山岸先生帶著深瀨先生跟我，到公司附近的富士 Ice 咖啡廳，請了我一杯

特大號的冰淇淋。三人坐在二樓很像壁櫥的角落。因為我面對山岸先生心情還是很緊張，深瀨先生看起來又很可怕，再加上我本來就很怕生，高興與辛苦的情緒交雜。雖然深瀨先生與山岸先生的對話不多，但是偶而露出的笑容很棒。這個人不像剛見面時那麼可怕，其實是一個溫柔的人，那是我對深瀨先生最初的認識。

第一次跟深瀨先生見面的人，大多對深瀨先生抱有難以親近的印象，事實上我也聽到很多人這樣形容，但是對我來說卻不是這樣，這真是一件好事。但是不親切與無法跟人親近是不同的事，深瀨先生絕非不親切的人。只是深瀨先生比別人更怕生，也比別人更害羞，不想讓別人看到這點，而裝作不關心。如果真的對事物都不關心，那麼也很難拍出好照片，也無法拍出關於人們的照片。深瀨先生表面上裝作不關心，將人生愉快與悲哀的一面推至面具之後。

此外，我也很喜歡深瀨先生的面貌，五官端正、非常男人的相貌，美中不足的是他一喝起酒就會醉。但是平常深瀨先生會將哀愁藏起，由我們男人看來，也有成熟的男人韻味。深瀨先生也很時髦，不管怎麼打扮都很適合。我也常對深瀨先生說，從兜襠布到燕尾服，你穿什麼都很OK，雖然深瀨先生很不以為然，總之深瀨先生身材胖瘦合度，端正的好體格，穿什麼都好看，當然深瀨先生對這些事一點都不感興趣。

先不提攝影的事，提起深瀨先生，就會馬上聯想到酒。深瀨先生到底是不是真的喜歡喝酒，我不知道，但是只要一喝起來，就真的會喝很多，我也常常陪他

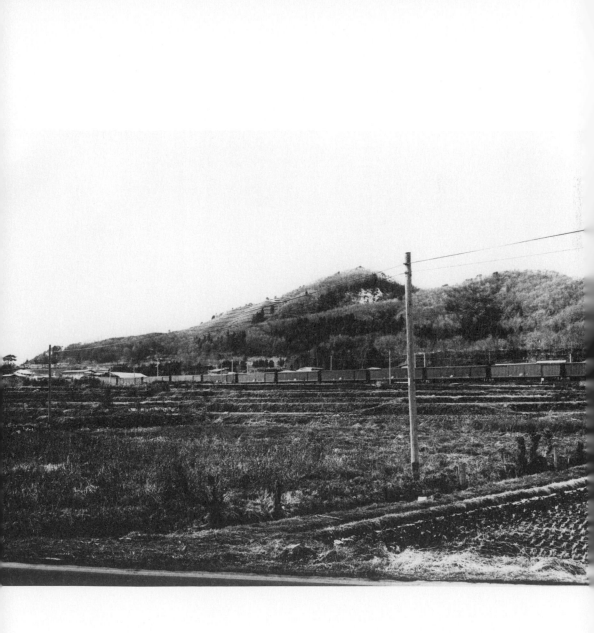

武川村

喝。他有時會邀請我一起去喝酒，我以為有什麼話想跟我說，沒想到並沒有什麼特別的事，他一個人就板起面孔喝了起來。我不是屬於那種可以一個人靜靜喝酒的人，所以又會到其他店繼續喝，他好像還曾經因此說我不好相處。總之深瀨先生只需要有人在旁邊陪他喝酒，旁邊的人是誰都沒關係，所以不能在旁邊吵他。

關於這點，他真的是很任性。當他心情很好、喝到興高采烈時，就會應和著店中播放的 Marenkofu（本名加藤武男）的吉他，開始小聲唱著古老的演歌。如果這時候就回家的話當然最好，但是對於新宿黃金街的帝王深瀨來說，可不能就此結束，到頭來總是變得很麻煩。店裡認識深瀨先生的人及後輩，常常擔心他喝稍微自制些，但是事故本來就是在一不注意時會發生的事。結果深瀨先生的事故，會不會發生什麼事故，之前也曾經出過一些問題。深瀨先生自己雖然開始懂得稍是因為深瀨先生自己本身內在的許多因素，剛剛好在那天、那個時候與許多外在過程交錯。我不認為只是因為酒。然而無論原因為何，對深瀨先生來說，最後環節還是因為酒。

*

《遊戲》、《洋子》、《Biba! Sasuke》、《鴉》、《父的記憶》等，深瀨先生有許多優秀的攝影集。另外還有一本大型攝影集《家族》，足以跟名作《鴉》

相提並論，深瀨先生的作品中，這也是我個人最喜歡的一本，也是最有感觸的一本攝影集。那是遭逢事故前年付梓的作品，以老家北海道美深町的「深瀨照相館」為主題，如同文字形容是以家族為中心，以大型相機拍攝紀念照。途中多少有些空白，跨越二十年，呈現深瀨家的歷史與一家的變化。觀看攝影集的內容，會發現到一些細微的事情，暴露在相機之下的影像，既美麗又極度殘酷。彷彿像是預測什麼事一樣，看起來就像是深瀨先生為了要讓家族的相簿趕在事故發生之前完成。雖然我知道這只是身為外人的我擅自的想像，但是這本攝影集最前面以及最後面的頁面，刊登兩張深瀨照相館的外觀照片。最前面的照片，巨大的照相館前，店主、也是深瀨先生的父親笑著站在洋檜樹下，牽著一頭馬，旁邊是坐在車裡握著方向盤的弟弟，探出車窗外，表情看起來很耀眼。照片裡陽光灑落，不管怎麼看都是很平常的情景。但是最後一張照片，也是在同一個位置拍攝照相館外觀，然而裡面卻只有單調、巨大的建築物，就像是這個家發生什麼事一樣，不管是人影、所有的文字、記號，一切都被抹去，甚至連洋檜樹也不復存在。冷森森、陰鬱的天空下攝下的這一張照片，已經不是情景，看起來就像是虛構的風景。這兩張照片之間，跨越十六年的歲月。觀看照片的我，無法發出聲音，也無法用言語形容，只是讓我強烈明瞭時間與相機的殘酷。

深瀨先生在這本攝影集的後記中引用《方丈記》中的一段話：「河水川流不息，然而水已不復存在。停滯的泡沫，消失、結合，不會永遠停留，正如同世間的人

與物……」讀到這段話，我又開始無法出聲，也無法用言語形容。我認識的深瀨先生，雖然會隱藏孤獨與鬱屈，以及相對的激情，但我一直認為他跟無常、感傷等一切無緣。讀到這段內容，讓我忍不住想要拍拍深瀨先生的肩膀說：「喂，深瀨先生，不要把這種事交給我啦。」

但是，十年前深瀨先生的父親過世，接著他的弟弟也倒下，接著照相館歇業，然後又發生很多事，接連不斷，對於深瀨家快速的變化，就算是深瀨先生也不免產生現實的混亂與心理的困惑，無法與現狀達成調和。的確從那個時候開始，雖然表面上看不出來，但是深瀨先生的體力與氣力，都慢慢地磨耗。深瀨先生將自己的死亡通知印刷好，然後交到我的手上也是那個時候。儘管這是深瀨風的灑脫，然而接收的我卻只能難過失望。當時我與深瀨先生企劃中的出版計畫，也在遺憾下不得已只好中止。因為我很想跟深瀨先生一起出版，不得不斷念，讓我感到有些淒寂。

平成四年六月二十日深夜，東京剛好下起大雨。那天夜裡，深瀨先生喝醉了，在他常去的新宿黃金街的酒吧，從二樓跌倒撞到頭部受到重傷。雖然保住性命，但卻留下記憶功能障礙及失語症，雖然已經恢復一些，但現在仍在多摩市的療養院休養中。

我想一定是因為下雨造成樓梯濕滑吧。

10
──

札幌

・

SAPPORO

・

那一年（一九七八年）五月到七月的札幌，連著好幾天風刮得越來厲害，微寒的天氣持續了幾天。雖然不像梅雨季，但是也不常見晴空萬里，整體而言，天空灰灰暗暗。入夜後風雖然停止，但寒冷的空氣仍籠罩街道，家家戶戶的屋簷下，淡紫色紫丁香的花苞微微顫抖著。

當地人把這樣的日子浪漫地稱之為「花開時的冷天」，或是「紫丁香花開時的冷天」，雖然如此，在札幌東邊郊區的白石區，那一間寬敞到單調的公寓房間裡，對我而言，只能面對每個漫長鬱悶的夜晚，以及莫名其妙的焦躁感及失眠，我的心情與這些浪漫的說法相距甚遠。

我把大片黑色絲絨厚紙從上而下懸掛，用別針固定住代替窗簾，窗外是幾條軌道一直延伸到遠方的荒涼景象，那是載貨列車專用的線路。一整片的雜草中，白色的塵土整天都在飛揚，到了黃昏，信號機的燈光斷斷續續地閃著直到遠處，看在眼裡既孤單又寂寞。

藉由友人介紹租下的房間鋪著木頭地板，附廚房跟浴室，完全沒有任何家具擺設，這些也顯得無關緊要，只有壁櫥的木門上殘留著一張前任住戶忘記撕掉的巴布·狄倫（Bob Dylan）剪報照片。當然也沒有電視，我盡量買便宜的收錄音機、小桌子、扶手椅，然後就是一些必要的底片顯像用的器具，布置在寬敞房間中的角落，結果那小小的角落就變成是我三個月札幌生活中唯一可以寄託的地方。

在寒冷房間裡，吃的晚餐不是螃蟹也不是熱呼呼的成吉思汗鍋，只有固定的吐

司加起司、果醬和茶，還有取暖用的 Nikka 威士忌，偶爾會用顯像專用的盤子煮蛋。現在回想起來，那三個月的夜晚，我發現自己總是在寫攝影日記，或是在閱讀隨手拿起的書。

*

當初我會想要去札幌短期居住，是因為我對於逗子及東京的生活及攝影工作產生了一股倦怠感，或說是一種骨肉分離的感覺。而且這種感覺每天佔據我的日常生活，因為想要擺脫這種狀態的心情，成了我去札幌的起因。總之不能在這裡，必須要前往另一個地方、一個遙遠的城鎮的心情，一種混雜著前進也不是、後退也不是的難以判別的心情。結論是我去了札幌。

但是決定去北海道還有另外一個理由。其實從很久以前開始，我的體內對於攝影有一種極為基本的理想狀態，是我長久以來的堅持，同時變成了一種懸念，也是我對一堆古老北海道照片的惦念。

這是日本攝影史上正要發光發熱的時期，大約是在明治初年的時候，當時在函館開設攝影館的一位攝影家田本研造及其率領的一群弟子，受當時北海道開墾大使的委託，為了紀錄、調查、測量北海道開墾的資料，進行大規模的攝影時，所累積數量龐大的照片。這些由北國攝影家所遺留下來的許多照片，其價值已不單

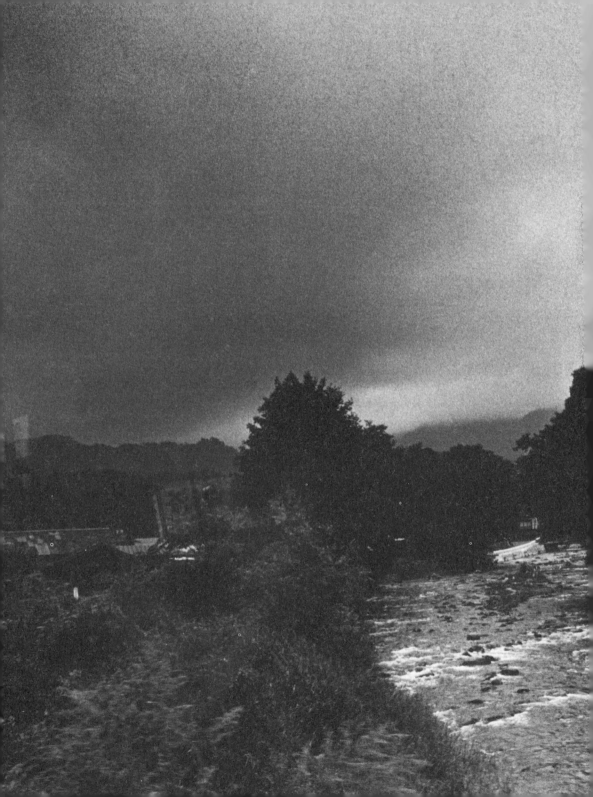

單是紀錄資料，在我們這些後輩的眼中，是優異表現的理想狀態。

總之，田本研造和這群北國攝影師們對於攝影的觀點及看法，已經不僅僅是因為受開墾大使委託進行資料紀錄的目的，他們徹底將相機本身傳達現實的這種即物性，當作前提進行攝影工作。捨棄了奇幻、誇張、趣味的觀點，也排除了情緒、情感、審美觀的看法。正因為田本研造這位超凡的攝影家所選擇的這種方法，擺脫了單純只是拷貝的領域，相對地獲取了照片這種記憶裝置所擁有的本質上的真實性，才能傳達一些訊息給年代相隔久遠、正在看著照片的我們。

一張張的照片彷彿是用銳利的剃刀仔細地切割下來般，把當時的事發現場、確實存在的時間點，以及光影瞬間下的人事物給靜止下來，所有的一切就像是被黑與白所構成的濃淡深淺給石化一般。照片深植著一種無名性，各個注視著攝影對象的掌鏡者的直接性傳達給觀看照片的人。這一系列古老的照片，對看過攝影集的我而言，與其說是懷舊，毋寧說傳達給我一種新的訊息，自此之後常駐內心。

曾經在一本攝影集與明治初期的攝影師田本研造及其小組掌鏡下的許多照片邂逅的我，才感受到，原來那才是真正的照片。這種複製技術所擁有的強烈性，我也不得不由衷佩服感觸良多。

徒有攝影家的稱謂，當時在逗子老家及朋友們所在的東京，我每天只是遊手好閒、無所事事虛度光陰。對於這種日子感到有點心虛的我，以與這本攝影集的邂

逅為契機，即便是短暫離開東京也好，我決定再一次試著確實修正我的攝影。儘

管也有其他理由，決定住在札幌並以那裡為基地，走遍各鄉鎮，進行拍攝的這個

計畫，歸根究柢還是在於田本研造與那群北國攝影師，以及那些照片。

以三個月為期限，我在札幌租房子，決定只要沒有下雨（下雨也應該要拍照），

每天都要帶著相機出門。雖然沒有意思要跟田本研造及那群北國攝影師較量，

我還是坐著巴士及火車跑遍北海道大大小小的地方，進行我的拍攝計畫。除了偶

爾會有過夜的情形發生，不然我幾乎都是每天晚上拖著沉重的腳步走回我住的地

方，在寒冷的房間裡，啃著吐司喝著威士忌，然後被莫名其妙的憂鬱給纏身，焦

躁地度過每個漫長的夜晚。

也不是說在各個城鎮進行拍攝很無聊，但也不至於令人津津樂道，我依舊是處

於發愁的狀態之中。

大馬路上公園裡的花開得鮮豔，明亮的陽光下，熱鬧喧嘩，隨著札幌夏日的到

來，房子的租期將至，我也只能回東京了。雖然是段不順心的停留時光，但走出

公寓時竟有一絲依依不捨。結果帶著用布袋裝得滿滿、一大堆照完但還沒處理的

底片，再次渡過津輕海峽，回到炎熱的東京。這已經是十九年前的事情了。

*

可能是十九號颱風的關係吧，東京從早上就很悶熱，天空也是陰沉沉的。我搭乘飛往札幌的ANA航空，準時二點整在羽田機場起飛。當機身穿越厚厚的雲層瞬間，刺眼的陽光從上方露臉，朝北筆直地飛行。刺眼的陽光反射在無數個橢圓窗戶邊緣上，隱約可見外頭蔚藍的天空。

我翻閱著機上的雜誌，喝著咖啡，斜放椅背後便點起香菸。前方的螢幕上放映著北海道著名景點的影片，親切有禮的空服員也在走道上來回走動。在這安靜的機艙內，可以稍微放鬆的時間裡，我在心中計算著，自己到底有多久沒有造訪札幌。算來算去大概有十九年，出現這個連我自己都很驚訝的答案。我真的很訝異自己竟然有十九年沒有造訪這個曾經有段時間讓我非常執著的北海道及札幌。如果我在札幌居住的那段時間生小孩的話，小孩都十九歲了，而十九年這段時間，北海道和其城鎮雖然還是我回憶的對象，但卻不是我造訪的地點。如此一來，曾經我對北海道的堅持，到底是怎麼一回事呢？我心中邊這樣想著，腦中又開始繁繞錯綜複雜的想法。

安全帶警示燈亮起，廣播傳達即將著陸的訊息，ANA客機即將抵達千歲機場。氣溫是十一度。黃昏前的北海道吹著微涼的風。我邊尋找著前往札幌的巴士站，邊延續著剛剛的想法，原來有十九年之久啊。突然，這段正要開始的旅行，心情開朗起來了。還有我發現雖然曾經幾度造訪北海道，但坐飛機去卻是第一次，有種說不出的反常。那一定是我當時頑固地深信，要去北海道就應該要穿越

津輕海峽的緣故吧，對於這件事我的確有點反常。

下午四點三十分，我身在札幌中央區薄野街道的人潮之中。

十九年不見的札幌，變化不如想像中大，只是街道上的建築物比以前要來得大、來得多，也比以前來得整齊。看著行道樹的相思樹，還有結滿紅色果實的合花楸，以及大樓對面山上的眺望台，確實地感受到札幌的真實感。但若是在千秋庵的茶室，喝著咖啡往西邊的四丁目一帶望去，則會產生置身東京的錯覺，可能是三越百貨、Parco 百貨、三愛百貨這種都市的景象都很類似的關係。但對我而言，則是因為搭乘飛機這種快速空間移動的方式，而有一種時間延滯的感覺吧，我想。實際上這並不是誇張的比喻，因為在新宿中村屋吃午飯，稍稍散個步後，飯後的咖啡就是在千秋庵裡喝，就是那麼短暫的時間而已。也就是說，這和我以前從上野坐火車到達青森，再搭船去函館，然後再坐火車，隔天的清晨才到達札幌，與這種對於北海道的記憶，完全是不同的感覺。

我請店員幫我續杯咖啡，研究著飯店給我的那張簡略的北海道地圖。當我想著明天要去哪裡看看呢的瞬間，感覺還不太糟。十九號颱風還停留在南方的海面上空，不管怎麼樣，這一兩天的天氣都沒問題。夕張、留萌、小樽、美唄、石狩這些熟悉的文字閃過我的眼前。我想起了以前那些日子，每天毫不厭煩地行遍各城鎮，進行拍攝工作的日子，腦海中也浮現各式各樣的景象。不管是哪一個城鎮，

我都想要再走一次，把自己再帶回到那些我曾踏足過的街道。到底是怎麼樣的想法，讓我那樣地走遍大街小巷呢？突然心情感傷了起來。然而才剛想著自己這次不要跑太遠，隨即石狩川河口處的畫面就浮現在腦中，眼前也彷彿看到破船擱淺在河岸四處的構圖。那裡一定依舊還是見不著人影吧，我想。好吧！就這麼決定，明天就去石狩看一看，然後我喝光了冷掉的咖啡。

外面已經變黑，路上的霓虹燈及燈光很漂亮。對面大樓上方的電子看板標示著氣溫九度。這就是北海道。我終於有了身處札幌的真實感，出了茶室，想想已經好久沒有吃到成吉思汗燒烤了，所以就往薄野的方向走。

*

公車駛經茨戶川外圍，開離國道二三一號線，在厚田那裡往右，直行左手邊那條路，我在這條路上小樽石狩線的終點下車。和所見過的現代灣岸風景完全不同，石狩的街道瀰漫著冷清的鄉土氣息，而且由於河、海風緣故，風化現象非常嚴重。這個城鎮在沙丘上有座燈塔位於細長岬角上，隔著一條路兩旁就是一戶戶人家，而房子的後面就是石狩川河口處，另外一邊房子的後面則是一大片沙灘。

這一天因為是假日，住在附近、開著車來海邊玩的人很多，小小的神社也有很多人在祭拜，沒想到這裡會出現那麼多人，變得熱鬧起來。我下車後，馬上爬上

城鎮外圍的堤防上。往下一看，就可以看到乾涸的河床，到處都是廢棄的船隻，對我而言，那裡是熟悉的船隻墓地。十九年前，甚至更久之前，許多次透過望遠鏡觀看的荒涼景色，如今還是一樣呈現在我眼前。這一帶沒有人跡，會動的就只有海貓跟流浪狗，沐浴在正中午的陽光之下，奇妙地，形成了死寂單調的時間與空間。我面向海看著遠方的燈塔，按下久違十九年的快門。

海風吹得厲害，突然淅淅瀝瀝地下起太陽雨。雨馬上就停，風卻越颳越大，這附近都籠罩在飛揚的塵土中，不管是沙丘、防風柵欄，還是路人、民宅全都被染成白色。沙丘的對面，蓋了以前沒有的和風建築，聽說是這個城市的養生館（石狩溫泉的番屋之湯），因為這樣才會湧入大批的溫泉客。我當然沒有不進去洗溫泉的理由，所以便買了毛巾，泡在帶有鹽分的溫泉裡。一大面玻璃的外頭，露天溫泉的前方，就是連接日本海的石狩灣，左邊隱約可見朦朧的高島岬，還有山腳下的小樽。

泡完溫泉在大廳抽菸，看到對面走廊牆上小小相框裡有幾張照片。靠近一看，果然是我預想中、老石狩的照片。沒有錯，這是北國攝影師們所拍攝的照片的複製品。我被其中一張名為「石狩川鮭魚漁業的景象」給深深吸引住。在北海道的城鎮，偶爾像這樣邂逅這些古老照片真好。古老的照片中，尤其是有關北海道的照片，總有種可以強烈撼動記憶的訴求力，讓我實際感受到這些無名照片的強大魅力。這張照片的內容是在河邊、簡陋的漁夫住的小房子前面，聚集七、八位穿

著厚重工作服的原住民男子，他們站在河中，周圍有無數的鮭魚在翻滾。白色的河面，黑黑的獨木舟，還有對岸遠處，一整片的荒蕪。這些人的背後，還有一棵搖晃不穩的枯木，以及灰色的天空。記得的就是這樣。看著這大概在明治十年左右被拍下的照片，我感受到各式各樣的訊息。這正好像是腐舊的化石，從生動的時間中甦醒過來，敘事性表現，讓我十分感動。

在回札幌搖晃的巴士裡，我想起和破舊船隻相遇，預想外的溫泉，還有能夠看到這張照片，都讓我覺得真是太好了。

*

隔天因為是晴天，天氣暖和些，為了看狼跑去圓山動物園。我每次到札幌都一定要去看狼。回溯探訪犬的記憶，我可以看到最裡面的死巷中的狼群。回到草原或是森林，因寒冷而顯得荒涼的風景。把人類比擬為野獸是常有的事，自己也知道，確實不是什麼值得提出的心事。我被別人比喻為「犬」過，好像是非常疲倦的流浪狗的印象，我自己也會在自己的散文標題上加上犬字，也會動不動就覺得有這種感覺，這也是沒有辦法的事。我小時候原本就很喜歡狗，帶著相機出門的時候只要一遇到狗（不包括養在室內的狗）我就一定會拍。然後我被別人稱為犬的原因之一就是，我曾經在青森縣美軍基地城鎮三澤遇到了一隻狗，然後替牠拍

了照片的緣故吧。然而變成我照片中主角的牠，就這樣掠奪了我的視線，到處徘徊，腳步延伸到了國外。因為這樣，牠受到注目，當然這也連累到我這個飼主。

另外還有一點，就是我個人的個性癖好，可能會讓人覺得是犬。事實上，我這樣拿著相機到處走來走去，所到之處，多是不太乾淨的城市、近郊的小巷子，這很像犬到處嗅聞電線桿和樹木的味道，找尋地方灑尿，我幾乎是以犬的視點按下快門，這也是不可否認的。

假日的最後一天，可能也因為是好天氣的關係，大家攜家帶眷出遊，被圓山的原生林包圍的動物園顯得很熱鬧。因為園內的地圖上有狼的野生飼養區，所以我期待看到數頭的狼在寬廣的岩石地上徘徊的景象，但什麼也沒有。在園區最外圍的地方，就像是坐在窗邊，看著一頭老態龍鍾的西伯利亞狼，在有點寬的柵欄裡，坐立難安到處繞行。不管是多麼瘦小，狼終究是狼，是犬類的祖先這件事是不會改變的，開始替這隻狼感到可憐，所以我以愛心謹慎地為牠拍照。即使狼老了，牠還是狼，那小小的綠色眼珠透露出的小心謹慎，還是有驅迫力。雖然沒有獲得滿足，但終究也算實現了我原本就想在札幌看狼的心願，姑且就這樣了。我這隻攝影犬喝了咖啡後就返回大馬路上的公園。

*

那一天黃昏，我造訪了十九年前、春末到夏天這三個月，我租屋所在的城鎮白石區。因為住在那裡生活的每一天，在我許多北海道的記憶中，已經成為特別深刻的回憶，所以再次造訪那裡是我還在坐飛機時，就已經決定好的事情。

在地鐵大通站搭上東西線，在往東行駛的第四個站白石站下車，那個公寓（商店的宿舍）還在，距離車站約七、八分鐘路程。可能連考慮都不用考慮，就可以先把結論拿出來講：不要說是公寓那棟建築物，那一帶所有的景物好像完全消失般，全部變成了另一種景色。走出地鐵站到地面，本來想依照以前的記憶開始走，但卻被一種怪異感搞得滿腦子疑惑。當然可以說是那裡景物全非，想說盡量不要依靠記憶，但也沒有那種走著走著就會看見熟悉街道的感覺，只有那種漫無目的、迷失徘徊在未知的路上，空虛感越來越嚴重。事實上一切都判斷錯誤，是不是那原本應有的道路會在別的地方，所以我到處走來走去，但無論我怎麼想都不對，除了這條路就沒有其他可能了，於是我又回到原來的起點。然而卻發現，我根本找不到唯一有可能被遺留下來的那條貨車專用的寬大引道，這時候我只能承認自己的記憶有誤，但心中仍有狐疑且也有一點想不通，於是我不死心地胡亂走進旁邊的小路，在一點也不熟悉的住宅區繞來繞去，突然在轉了一個角之後，看到有一間木造的破舊廢棄屋，很突兀地夾在周圍的房子之中，彷彿就像是亡靈之姿遺留在那裡。我瞬間感動了起來。因為那棟老房子是以前我返回租處的必經之地，在當時還有人住，從破掉的玻璃窗往裡看，還可以看到昏暗的電燈泡呢。

以前那棟房子就是一副草木枯萎的樣子，由於我非常喜歡那種破破爛爛的感覺，所以早晚都會去拜訪一次，每次從前面經過就一定會按下快門，所以我絕對不會認錯。因為這座亡靈還存在的關係，我的記憶又變得鮮活起來，趕忙開始劃定這一帶的地理位置關係。但是我當時的租屋已經完全改建，住宅區的所有景物已經跟我的記憶完全沒有關聯，對我而言只是沒見過的風景。

雖然有點無法置信，但我以前每次經過就會拍攝的貨車引道，鐵道及鐵柱如同海市蜃樓，消失無影無蹤，在那片寬廣的土地上，誕生了一個小城鎮，被滿滿的住宅給掩埋了。只有一個叫做「枕木公園」的公園還存在，我擅自解釋，那公園之所以會被命名枕木，就是為了要證明引道確實曾經存在過，之後便離開那個幻覺的城鎮。十九年的歲月不容忽視，儘管是必然之事，但還是有點茫然。

雖然想要照一張黃昏時引道的景象再回家，但卻已經是不可能的事了。

*

對小時候的我而言，北海道跟國外一樣，是夢裡憧憬的對象。札幌、函館、小樽等名字，就和巴黎、倫敦、紐約這些國際城市一樣有相同的地位。小學社會科的教科書或是參考書上有關北海道的地圖或照片，就是我心中北海道的全部。

以噴煙的火山為背景，湖邊那座北海道原住民愛奴部落；一群羊聚集在白楊樹連

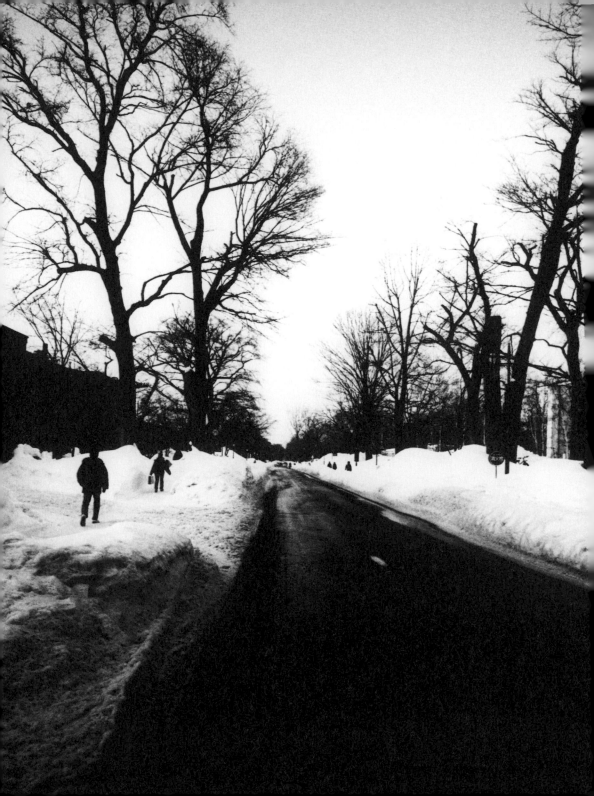

綿的平原上的那個牧場；矗立四根高聳的煙囪，船艙裡塞了很多汽車的青函連絡船；好像龐大的軍艦散發著光芒、炭礦町的夜景；俯瞰以舊洋館為中心的街道及行道樹井然有序的札幌街道；一望無際的地平線正中央有一條直至遠方的道路的濕原景色。我好像回到小時候變成動物被印進書裡一樣，根據這些插圖，把這些北海道充滿異國風情的各種印象深深地染進細胞的空隙中。我後來拍攝北海道的照片時，這些印象不管喜不喜歡，不可否認地，它們具有某種決定性的影響力。

我在拍攝北海道時，很容易變得多愁善感，從小就被教育，不知名的海峽的另一端是「另一個國度」、充滿異國情懷的「心中的北國」，這些到現在都很根深蒂固存在內心。從我個人任意的印象投射中，一步步地將北國的風土推開前進，我發現當我有這種感覺時，自然地開始遠離北海道了。如果是這樣，那麼十九年前的那三個月期間，在我以札幌為據點，拍攝北海道的日子裡，不知從何時開始，我就已經對某些事情死心了也說不一定。雖然那之後，只有一次短短幾天的時間，我開車前往北海道南部，也就僅此而已。算一算也已經過了十五年了。

曾經占據我心頭的北海道，穿越津輕海峽時的興奮到底跑去哪裡了，這個想法至今仍常縈繞內心。三年前約定好的北海道攝影集到現在連一張照片都沒有，過去的那些底片還堆積如山，沉睡在那。雖然不管怎樣還是要做，但現在卻發現可能需要花點時間。不是因為船從海峽消失了，我想最後只是因為自己都沒法為自己找到很好的解釋。會不會是因為曾經在我體內那個強烈指向北方的指南針，以

某種程度的節拍，一點一點地開始朝西指去了呢？這是我唯一想到的藉口。

*

深夜札幌旅館裡，我呆呆看著反射在房間玻璃上的街燈跟自己的影子重疊，這兩天在各個地方所看到的印象片段和記憶中的片段，如同萬花筒般一閃一閃地交錯流轉，之後便消逝不見。這些影象不一定是屬於北海道，有可能是東北、山陰、關西、東京或是國外的，總之就是各種路上或街角的景象，沒有脈絡地放映。當然，也可能是威士忌帶來的醉意才看到的影像，出現了一會兒後，又像突然關掉電視開關般，所有影像就又不見了，最終只剩下不變的凄冷夜景，以及我自己的影子映射在那裡。從我的房間往下看，對面的那棟建築物是棟八層高的醫院，「札幌鐵道醫院」浮現的霓虹燈正白亮地閃爍著。其他大樓早已完全熄燈，只剩黑漆漆的輪廓，只有這家醫院一半以上都還是燈火通明，連人影的走動都看得見。

這時喝醉的腦子裡，突然浮現在札幌短期居住、遠行到釧路住一晚時，從旅館窗戶看到的景象。凌晨三點，我完全沒睡意，就一直在這山上旅館窗戶邊看著即將天明泛白的景象。那是奇妙、沒有依靠、精神恍惚的一段時間。這樣說來，我發現函館、小樽、室蘭、旭川、留萌、網走這些北海道的城鎮記憶，就像還隔了一層窗。再喝一杯加水的威士忌，久違十九年的札幌夜晚，能做的就只剩下睡覺。

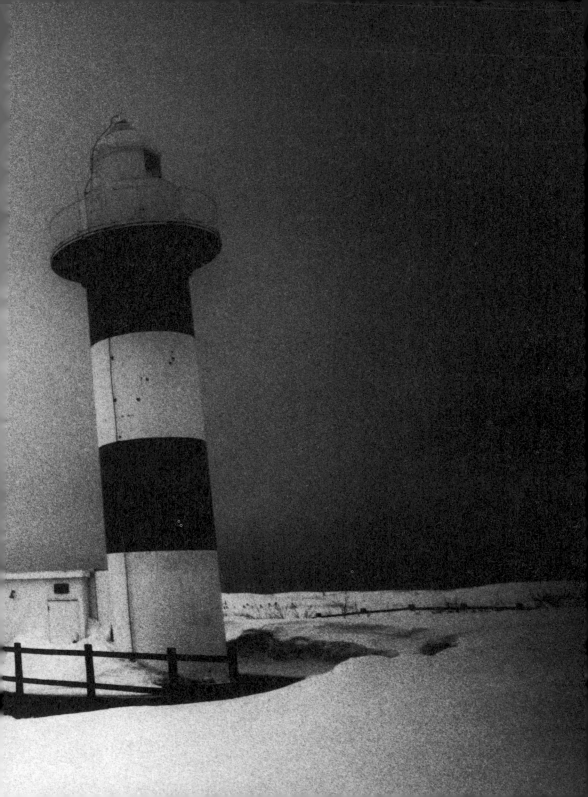

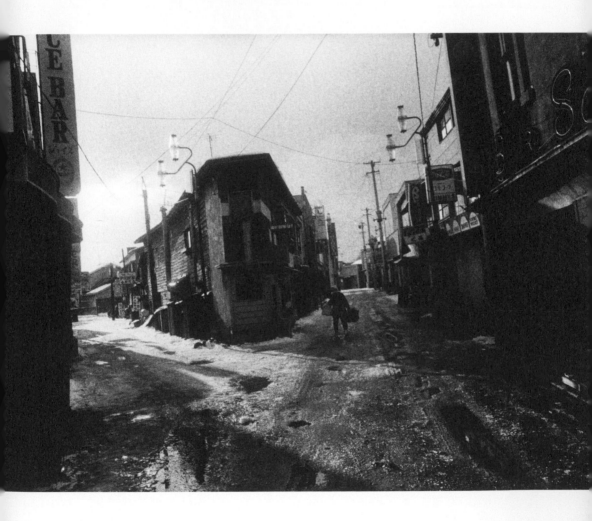

11

國
道

·

KOKUDOU ·

把車停在摩斯漢堡旁邊，很久沒有停下車來踏在國道十六號的路上。道路對面是美軍橫田基地的柵欄，延伸不斷的鐵網就這樣沿著國道直到遠方。道路的這一側，也有幾家店排成一列，雖然說已和當初越戰時的氣氛不一樣，但是店家及街角的樣子，還是隱約散發出基地重鎮的味道。

狹小路肩旁，好幾台拖車轟轟呼嘯而過。柵欄後的空地上連一架可以稱為戰鬥機的影子都沒，只有體型中廣的銀河號，曲著笨重的機翼，像影子般，停在那裡。

星期天的白天，福生那段路上，微弱的陽光使那一帶顯得朦朧昏暗，人影稀少，微微的涼風中，只有中古車中心以及無數小旗幟隨風飄揚著。我手拿著咖啡和漢堡，眺望著這樣的風景，不知為何，感覺像是會在美國作家沙林傑（J. D. Salinger）的小說中出現、最終甚麼事情都沒發生的城鎮。

從國道突然轉進小巷弄。那些為美軍而開、常充斥著狂野的吵鬧聲的酒吧或是沙龍，已經幾乎看不到蹤影了，一棟棟塗著灰泥及油漆的美軍宿舍，也早已全變成日本人的住宅。所以我以前常閒晃的橫田當然已非當初的模樣。

到了中午，面對國道的那塊空地，義賣市集開始了，鎮民從四面八方聚集。天然色彩的帳棚屋頂，插著幾支風車，只有這個角落奇妙地形成彩色的畫面，有那麼一點冷清難堪。假日正午、微弱陽光照射的城鎮，好像是擾亂人們心中對時間遠近判別的景象。

那天，我只是站在那條沿著橫田基地柵欄的國道十六號而已，已經好久沒有坐

在副駕駛座，前往八王子、立川、拜島、福生以及以前常經過的路線，我只想在可以看得到基地的休息站喝咖啡、抽根菸，走走而已。也不是特別一定要去福生，只是回想起遙遠記憶中在那條路上的日子時，就想說那就去橫田吧。

下午，義賣場地的附近，也開始了跳蚤市場，一些三五成群地聚集過來。我連一點噴射機的聲音都聽不到，在秋天的日本假日裡，我覺得我看到的景象像被畫出來的一樣。印象特別鮮明的，只有國道十六號的路上，呼嘯而過的大型卡車，以及不時傳來的轟轟聲。

*

「你要去哪裡？」

「丹佛。」

「好啊，上車吧，我可以載你一百多英里的路！」

「多謝了，還好有你，救了我一命。」

「我過去常常搭便車，所以現在也喜歡順便載人一程。」

「要是我有車的話，我也會這樣。」

兩人就這樣攀談了起來。

傑克・凱魯亞克（Jack Kerouac），《在路上》（On the Road）

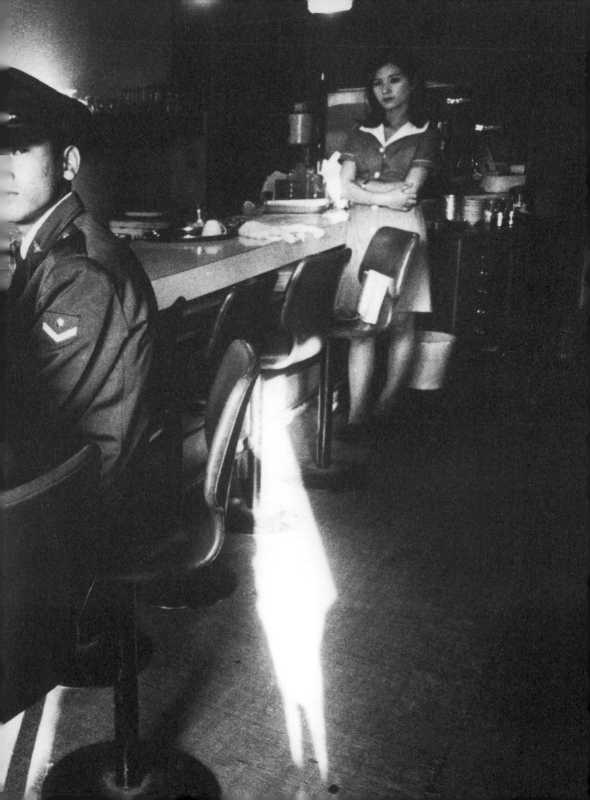

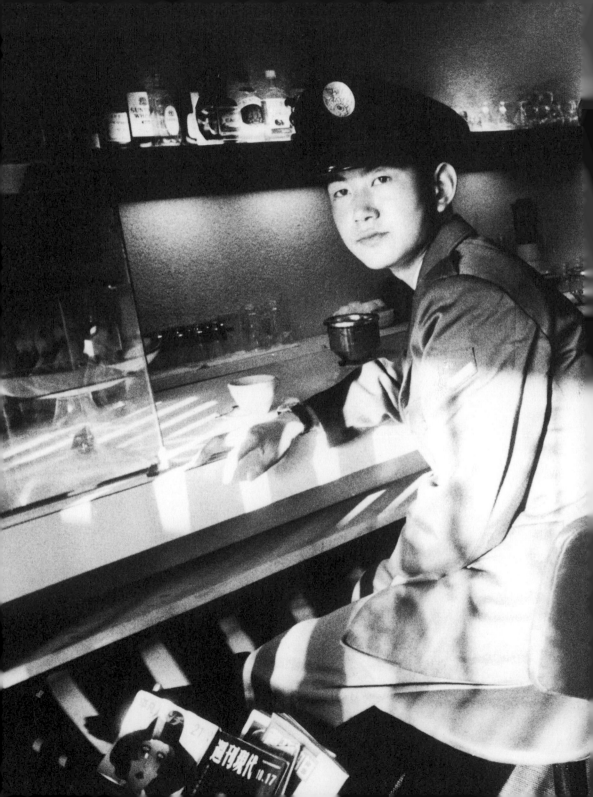

傑克‧凱魯亞克是美國「垮掉的一代」（Beat Generation，或稱疲憊的一代）的代表作家，在他的公路小說《在路上》中，隨處可見像是這樣的對話。

我開始讀這本書是因為攝影家友人中平卓馬把這本書借給我，是新潮社發行的一本製作簡樸的單行本。當時的我卸下相機在日本各地旅行，中平一直跟我說：「這很有趣，很適合你喔。」所以他就借給我了。我雖然想拿回家後馬上拜讀，但是腦袋有些混亂。事實上內容也並非不有趣，只是有點搞不懂。美洲大陸雜亂的人種、各個地方、大量流逝的時間、交錯遍布如網眼般的國道，其中，爵士、藥物、酒精、汽車旅館、休息站、性愛等，各式各樣的片段都像暴力般地扔進來，這本長篇小說本身就充滿著不可思議、混沌不明。拿攝影來比喻好了，這種奇特的經驗像是把威廉‧克萊因、羅伯‧法蘭克（Robert Frank）、布魯斯‧戴維森（Bruce Davidson）、賴瑞‧克拉克（Larry Clark）、黛安‧阿巴斯（Diane Arbus）、理查‧艾維登（Richard Avedon），再加上，史提格勒茲（Alfred Stieglitz）及安瑟‧亞當斯（Ansel Adams）這些大師的作品，都收起來混在一起，重新做成一本別種版本的攝影集，然後無止境地翻閱。

《在路上》這本小說並不是一般那種照著起承轉合走的長篇小說，說得明白點，這故事就只是薩爾‧派拉迪斯（Sal Paradise）和狄恩‧莫里亞提（Dean Moriarty）這兩個年輕人駕著一台破爛車，一個勁地流浪全美的國道，在所到之處發生的大小事。一開始，摸不著頭緒的我，也在再三重複閱讀某一頁的當下，

感覺到字裡行間有一種難以表達的震動傳遞過來。文體、饒舌的字句已經不是在解釋其意義，而是變成一種影像。如同電影切換場景般，使得正在拜讀的我，從某個時間點開始，用一定的節奏及速度，跟年輕的二位主角用同樣的視線，透過車子前的擋風玻璃，一起在美洲大陸的道路上流浪，而這也是這本小說帶來的生理上的快感。

我完全變成《在路上》這本小說的俘虜，想要假裝「垮掉的一代」中的人，總之我變成作者傑克‧凱魯亞克的信徒，讀了好幾遍這本小說的結果，就是我連駕照都沒有，就想要開始流浪的旅程，甚至來個搭便車的旅行也可以，我想要踏上旅程的熱情越來越濃烈。

之後，和中平見面的時候，我就跟他說：「是你引導我想要去旅行的，我真的想跑遍國道，到處去拍照。」他便說：「我當初就想到如此了，所以才借你書的，如果真的那麼喜歡，那本書就送你吧。」於是，這本書就變成我的東西了。然後，中平也說：「我跟你一樣，剛開始讀這本書時，常覺得不知所云、一頭霧水，但到後來就漸漸覺得好厲害。流浪絕對不是浪費，事實上他們持續流浪的目標是世界萬物，簡單來說，就以我們自身的破碎性，不停地走動直到天涯海角。」的確具有中平式的說服力，讓我有原來如此的領悟。

中平送我的唯一一本《在路上》，也變成我之後很長一段時間的聖經。

＊

然後，一九六八年十一月底的深夜，我在小田原市區外圍的國道一號上，一個人站了很久。想在東海道上來個攔車旅行，一邊照相、一邊就這樣坐到大阪。

國道旅行的出發地，我決定從小田原開始，那天晚上將近十一點我坐電車抵達小田原，就這樣開始招著手，但卻沒有車肯為我停下。偶爾會有小型卡車或自用車的駕駛用狐疑的表情看我，但這些車不是居住在當地的人，不然就是不理人的人，一點也不像小說寫的那樣。

我的目的是搭上長途行駛的卡車，但是大型卡車通常駕駛座在右邊，位置也高，加上都是高速行駛，所以根本注意不到我就呼嘯而過。而且也有可能當時未和東名高速公路連接的緣故，深夜的一號國道實在有許多大型卡車一台接一台疾駛而過，如同探照燈般的大頭燈光芒交錯，映射在濛濛排放的氣體中，像是要前往某個戰場，只是充斥著的是不怎麼樣的殺傷力。

還是一樣沒有攔到車的我，因為夜晚的寒冷及焦躁，變得有點膽怯，是不是要改變主意呢？還是在附近找個地方住下，明天再開始呢？我居然消極了起來，這違背了當初的決意。但就在這樣的情況下，我的心中突然閃過一絲念頭，也就是假設我想要搭上長途行駛的卡車，我一定得跟駕駛對上話才能進而拜託他們，只是這樣站在路上招招手，實在不是個辦法。要怎麼才能跟駕駛對上話呢？腦中一

閃而過的方法其實很簡單，因為駕駛座很高，所以我也要站在差不多的高度上才行。想要跟駕駛搭上話，我就要待在卡車會停下來的地方，就是這麼一回事。這是條深夜裡附近沒有休息站、甚麼也沒有的國道，唯一可行的地方，就是有紅綠燈的交叉口了，站在欄杆上直接和司機們交涉。我多少也有點在賭氣，所以二話不說就馬上執行，果然這個方法奏效。我攀爬上十字路口附近的欄杆，抓住行道樹，馬上就對著停在面前的駕駛座車窗揮手大叫。終於有一輛十二噸卡車停在眼前，司機注意到我，我表明自己想要離開這裡，實行一個多小時攔車的計畫，好不容易聽到我最想聽的一句話：「來！上車吧。」

我終於坐上夢寐以求的副駕駛座，雖然鬆了口氣，但仍有另一種緊張感。從大型卡車的前座看出去的世界，比想像中高很多，眼前的這一大面擋風玻璃之外就是道路，好像浮在宇宙中，像是要被這景象給吸進去般，真有點不習慣。然後依舊沒變的是轟轟聲，撕裂般的喇叭聲，和類似戰區那種司機們的長距離競車。

過了箱根，要開始下到三島之町的時候，我終於清醒過來，向司機詢問可不可以在車內透過玻璃拍照。司機說了句：「夜裡照得到東西嗎？」答應我後又說：「我會在掛川休息站小睡一會兒，如果你還要到更遠的地方，就在那邊另外找人吧。」因為今晚就可以去到掛川，心裡都笑了起來。在經過三島市區時，不斷地按下快門，但是之後由於疾駛於漆黑的道路，閃入眼前的就只剩下來車大燈的光亮了。和司機斷斷續續的對話也漸漸停滯，解除緊張後，開始覺得有些疲勞。我

忘神地抽著菸注視窗外，綿延不絕的漆黑松木林，千本松原這條直通遠方的路，心中突然浮現傑克・凱魯亞克、中平卓馬，甚至還有幾天前才碰面的山岸章二的笑臉。

*

原本我對車就沒興趣，當然對我這種連駕照都沒有的人而言，能坐車跑長途，而且從車窗對著窗外按下快門的這件事情本身，是想都沒想過的。因為喜歡旅行，我常常南來北往，而且手拿相機在所到城鎮閒晃，但終歸也只是個定點旅行，像這樣可以作為定點的地方，我知道不少。但變成像這樣，點跟點之間的連接線（國道），我所知道的也僅限於跟攝影有關，仍有許多未知、尚未有造訪經驗的地方。也就是說，對之前的我而言，車子只不過是會移動的箱子，而國道就是一條灰灰長長的線而已。

讀完《在路上》這本小說，我不由得大受打擊，接著就產生一發不可收拾的衝動，想著自己也要像小說裡的主角般在路上流浪。如果說《在路上》是美洲大陸，這裡就是日本列島，如果說凱魯亞克拿的是打字機，那我拿的則是相機。因為天生的鑽牛角尖性格，不管用什麼手段，就只是想要上路而已。所以有一天我打電話給《相機每日》的山岸章二先生。

「哇，凱魯亞克耶，你不是詹姆斯・鮑德溫（James Baldwin）嗎？」

山岸先生聽了大概就用這種嘲諷的口氣對我說。前陣子和山岸通電話時，曾跟他說過，因為有想要拍攝的東西，就這樣和他見了面。「但森山你連開車都不會，怎麼行遍日本呢？這樣不太好吧！」「定期出刊不可能，不定期的話就可以考慮一下……」「或許放一下彩色的也不錯，」「應該還是要從一號國道的東海道開始吧。」我大力拜託，終於在這一連串的疑問後得以實現，再加上他心情變得越來越好，最後，他的表情也變得有點認真了：「好吧，到一號國道試試看吧，你就坐新幹線到大阪，住一兩晚左右，採訪費由公司出，要帶閃光器材去喔。」「我不想聽到柳澤信跟深瀨昌久在我面前念你喔。」因為山岸先生的一句話，我終於放心前往我夢寐以久的路上，踏出了那一步。

我坐在卡車上奔馳在一號國道，姑且因為有採訪費，我的荷包滿滿。前方是怎樣的情形等著我，我不得而知，不管怎麼說，到達大阪的路就只有一條。總之先出發再說，對於全日本的國道，我要去的地方路程還很遠，意志有點薄弱，但也只能試試看了，於是就在震動不已的副駕駛座上，我思考著好像是別人的事。

坐在隔壁的司機問我：「不冷嗎？」雖然有點冷，但我還是回答他不冷。好心載我的這台十二噸西濃運輸卡車，當時正沿著由井黑暗的海岸線高速往西行駛。

*

拍攝了一號國道，我第一次的攔車旅行照片，就這樣以「破曉的一號國道」為標題刊在當年的《相機每日》。以深夜的小田原為起點、大阪為終點，我一個城鎮接著一個，到達大阪時已經是兩天後的早上。距四日市還有一大段距離，經過鈴鹿那段路有點辛苦，因為很長一段時間，不停歇地駛在像是鄉間道路般的國道上。總之，因為大型卡車幾乎都開往二五號線，而我就只能那樣一直搭下去。

按照山岸說法的「國道」系列首次出刊，之後斷斷續續在《相機每日》連載，長達三年之久。長距離的攔路旅行正是所謂的流浪，有趣之餘，痛苦也很多，所以換了請友人載我的方式。這樣一來，一路上就有友人相伴，這也跟小說情況相同，雖然有點規模上的差異，但事實上也跟小說一樣遭遇了許多事情。隨著自己在旅程中的經驗漸增，我越來越覺得凱魯亞克的《在路上》不單只是個具反抗性、混亂的流浪記；我強烈地感受到在其深處，蘊含溫柔及悲傷的敘情故事。踏上旅程，注視著旅程中的點點滴滴，決不是因為要向他們看齊，當然也不只是在尋夢而已，更不是件白費力氣的事情。這就只是在旅程中，無窮盡地發現世界的片斷跟事實的破碎性，一種連續過程而已。所以《在路上》小說中的兩個年輕人，一直追求的那個乍看之下很抽象的主題，就是獲得「應有的全體性」，這個依據擦身而過的各種事物混合而成的現場旅程，混合之中由一項一項的具體性支撐著。

對我而言，這種藉由旅程拍攝世界的攝影工作，在《相機每日》的連載結束後，仍舊持續好一陣子。使用廣角及長焦距這兩種鏡頭，在高速行駛的車上透過擋風玻璃，一張接著一張，面對擦身而過的街景按下快門的攝影風格，實在具有生理上的快感，而這可能也和獵人追趕獵物的那種感覺很接近。若把沿著國道這條灰灰長路前行的行為，用我的方式來說，可與看所有的電影、讀所有的書匹敵。繼續在旅程中，捕捉瞬間按下快門，我有時變成是詩人，是科學家，是批評家，是哲學家，也是勞動者或是政治家。

國道也有其多樣性，不管什麼都可以說，從悲慘的事故現實、混沌不明事物的氾濫，到優美的風情人文。路上是所有事件發生的現場，下午在街角突然消失的女生的影子；黃昏時一直站在公車站牌、少年的眼神；清晨的休息站司機陷入沉思時的側臉……有許多難忘的情景，旅程中親眼目睹的無數影像，即使到現在都還深刻記得。

離開這裡，再出發到下一個地方的想法，多少帶有些許的浪漫，然而事實上日常生活中無限的點和線，藉由車子形成軌跡，無數的相遇、發現、反省、領悟等都教會我許多東西。我被路上的旅程給迷住，從上一次的旅程回來後，殘留在身上的熱度還未消退之前，又馬上前往下一站，我一直重複著循環。這幾年我就拿著相機像是敵人尋仇一樣，漫無目的地行駛於全日本的國道上。

＊

幾年後的某一天，突然像是高燒頓時降溫，我的內在對於踏上旅途失去興趣，當時的理由是在車子行駛時拍的照片，絕大多數都是景色往後跑的樣子，但這都只是我對自己說的藉口，可能真的是膩了，真的就只是下車的理由。傑克‧凱魯亞克這個《在路上》書中主角的分身，在流浪美洲大陸很長一段時間後下了車，回到自己的房間開始打起字來。對我而言，也該是從旅程回到暗房的時機也說不定。凱魯亞克發表青春流浪的紀念書《在路上》，雖然完全沒想過要追隨他的腳步，但我也出版了一本攝影集《狩人》當作是我在路上的記憶。

出版攝影集已經過了四分之一個世紀。熱烈地奔馳在十六號國道上，伴隨著車上音響播放森進一或披頭四的歌，前往還存留著戰時美軍基地的柵欄走走，在途中城鎮來來去去的橫田、福生的記憶，還有隨著眼前景色出現、輪廓明顯的記憶，就像一團火在我心中悶燒。終於在日前的某個星期天，我臨時起意，並不是真的想對照我的記憶，我就這樣朝路上出發。那一天路上陽光微灑，我的心情很平靜。

但心中最深切之處，依舊存在理不清的思念，也可能是某種傷感也說不定。《在路上》小說中兩位主角的原型人物，狄恩‧莫里亞提飾演的尼奧‧凱塞迪（Neal Cassady）、薩爾‧派拉迪斯化身的傑克‧凱魯亞克，都已經長眠於美國大地。

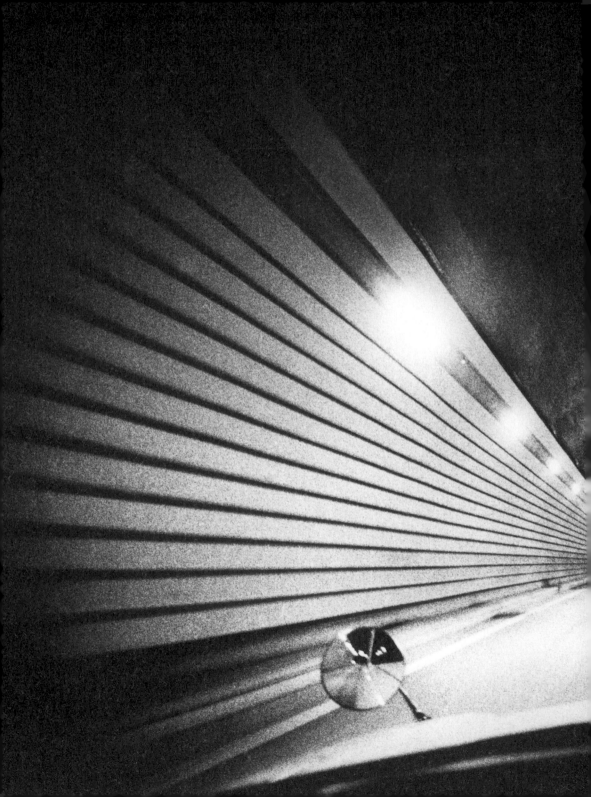

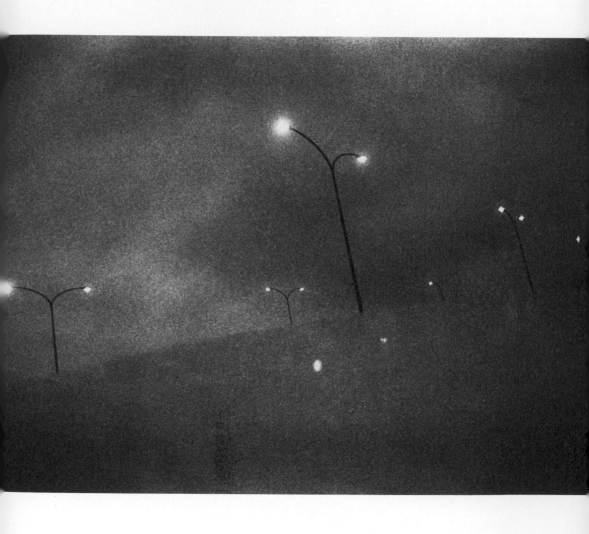

四谷

・

YOTSUYA

・

有一張照片。

在陽光普照的草叢上，有許多石片像是被尖銳的利器給切斷般，變成瓦礫散落在那裡。其中的幾個石片上刻著天使的臉孔，不知為何，每個天使都往天空望去。周圍散落著像是基石及殘斷的圓柱，刺眼陽光斜射，還有像被切成正方形的草叢，這些景象如同一片化石般，充滿一種不可思議的質感及量感。這張黑白照鮮明而寂靜，實在是美極了。

這一張照片是攝影家前輩東松照明那本優異的紀錄攝影集《11時02分Nagasaki（長崎）》裡的一張照片。

這張照片的場景是長崎被投下原子彈後，因爆炸衝擊力波及而損壞的浦上天主堂的遺跡。以放置在茂密草叢上那數尊天使像看著天空的臉為中心，所拍攝出的照片，這張照片實在令人印象深刻。時間停在原子彈落下的時間十一點零二分的懷錶、被熱氣熔壞的玻璃瓶、還黏附著頭骨的頭盔、因燒傷結疤而麻痺的男子側臉等和原爆相關的影像，都構成了這本攝影集的鮮明強烈。但在許多照片中，最吸引我目光、也最震懾我的心靈的是那張如同化石般、草叢的照片。在那塊正方形的景象中，戰爭的、政治的、原爆的、長崎的、影像的、言語的，這些超越從前所有的意義及理由，形成存在感的張力，也帶給正在觀賞的我，一種寂靜的衝擊及感動。這張照得非常清楚的照片，也因為它太清楚，看在眼裡卻顯得難以理

解。因為與這張照片的相遇，我第一次深深知道，原來從照片中也能體會到的堅韌力量。這是我對照片第一次這樣的體驗，也是我對東松照明的第一次體驗。

受到《11 時 02 分 Nagasaki》一張照片的洗禮，其他照片如《占領》、《恐山》、《柏油》、《家》、《幻》、《飼育》也都魅惑了我，完全占領我的內心。

二十一歲從大阪到東京，幸運地獲得東松先生賞識，對我而言，東松先生吸引我的不單只是照片，還有他的人格魅力，所以之後我可以說是在追隨東松先生的腳步。總之我當時的所有攝影都是一種循環，傾心佩服、衷心景仰、模仿、抗拒，然後再追隨。

距離第一次和東松先生見面，已過了三十七個年頭。想想還真有點茫然。最近幾乎都是從旁人那得到東松先生的消息，沒有碰面的機會。但不變的是，在我心中的東松先生，還是我心中認定的老師，也是我攝影的原點。假如他現在就在這裡，我就會不由自主整整衣裝、坐正挺直。我想能讓我有這種感覺的人，除了師父細江英公之外，大概就只有東松先生了。然後上了年紀也還是可以變成像小孩一樣撒嬌的，也只有東松先生。

*

我與攝影家友人中平卓馬的認識就是透過東松先生。雖然不是直接因素，但我

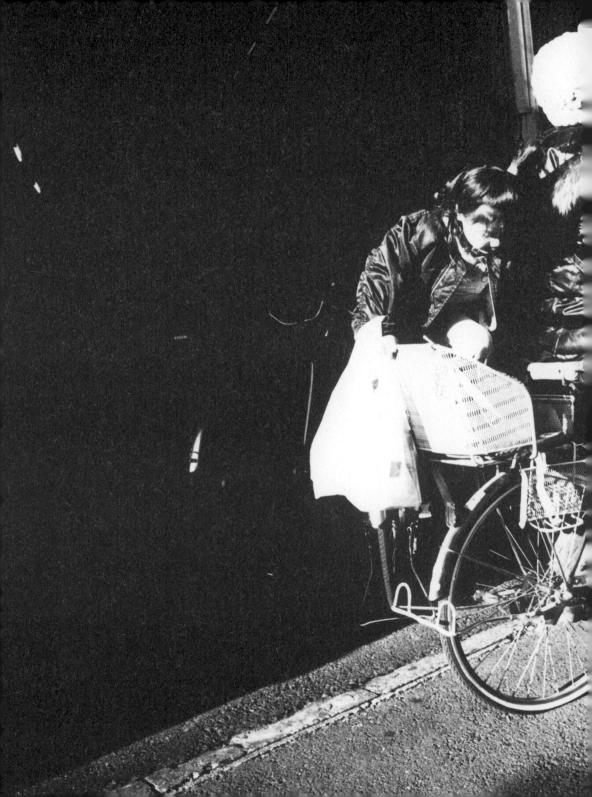

和荒木經惟認識的機緣也與東松先生有關。

那是一九七四年，也就是二十三年前的事。東松先生結束了在沖繩兩年的生活，回到東京，在飯田橋創辦名為「WORK SHOP 寫真學校」的攝影私塾。這家學校有六位攝影家，每個人都有自己的教室並各自招募學生，而這六間教室及暗房都位在飯田橋印刷廠的二樓。

會開辦這家私校 WORK SHOP 的起因是離開東京二年剛回來的東松先生，因為腦中一時還我一片空白，想要做些事情但卻沒有任何想法，所以在日比谷的咖啡店見面時找我商量。我突然想到東松先生可以開設自己的攝影教室，並對他說：「如果不嫌棄的話，我可以去幫忙。」沒想到他輕易就同意了。但我也只是把臨時想到的事隨意跟他說而已。我知道東松先生去沖繩之前，曾任教於多摩藝術學園及造型大學，住在沖繩那段時間，也組織主導宮古島一個稱為「宮古大學」的地方文化團體，所以我才自然而然提出建議。另外也有可能是因為我覺得當時東松先生在西新宿租來當工作室的樓層很寬廣，也是原因之一吧。

東松先生說完「會再跟你聯絡」後，我們就各自回家。在我已經忘了曾有這回事情的兩個星期後，我接到東松先生的電話，說是想要有更進一步的討論，所以想要再見面。我出發前往東松先生位於西新宿的工作室，其實那時候 WORK SHOP 的構想已經整個成形。詳細內容確實像是東松先生周密的作風，更令我佩服的是，他的反應及對應的速度之快。心中有點高興，也覺得比不上東松先生。

由於這是我提出的建議，當然我一定就得參與和幫忙這個計畫。於是下個參與者要找誰，我和東松先生沒想太久，幾乎同時想到荒木經惟這四個字。兩個人一起和荒木碰面並說服他，他也當下應諾：「可以的話，也讓我加入吧。」當機立斷，爽快地答應。然後三人一起遊說細江英公、四人遊說深瀨昌久，最後五個人一起遊說橫須賀功光，經過這樣的過程，共計六間教室的學校就這麼開辦了。我們六個人也試圖說服澤渡朔先生，雖然他很高興我們邀約他，但卻還是以口才不好、不是那種可以在人群面前說話的個性這類的理由，婉拒了我們的邀約。

WORK SHOP寫真學校在大約半年左右的準備期間後，招募了一百多名學生，在同年的九月開課。

東松先生去登記立案，讓學校開始運作，我們這六人教師自然產生了一種橫向的交集，我覺得我們各自都有一種類似輕微的連帶感在心中滋生。這些人當中，因為年紀相近以及對攝影所抱持的興趣，我和深瀨及荒木之間的共鳴比較強烈。

那個時候，荒木早已經是率領旗下「腹瀉集團」（複写ゲリバラ集団，ゲリバラ在日文中是指下痢腹瀉）走路有風的人物。我和荒木先生在進入這間學校之前，曾有幾次擦肩而過的相遇，我們互相都在內心深處對彼此懷有某種程度的好感，但卻沒有因而變得親近。但自從東松先生聚集大家開設這間學校後，荒木先生和我，從那時才開始真正認識，直到現在都保持一種淡淡的交情。

但更早之前，我第一次和荒木經惟這個男人碰面時的印象，卻很令人難忘。

*

我第一次和荒木碰面是一九七〇或七一年的時候，是非常久遠的事了，所以針對細節已不太記得。總之那時我參加一場攝影雜誌的座談會，出席的人有荒木先生、中平卓馬和我，記得還有一位，但我連名字跟雜誌名稱都忘了。場地應該是在東銀座一帶，實在有點記不得。在位子上坐著的是即將開始撼動世界的荒木經惟，他以一種很有魅力的姿態坐在那裡。那就是成為天才荒木之前的荒木先生。

那一天傍晚座談會開始之前，我和中平相約在有樂町日劇二樓的咖啡店喝咖啡。中平和荒木先生雖然沒有見過面，但當時荒木先生以「腹瀉集團」上遍各大媒體，對於用這種緊迫盯人的戰術推銷自己的照片，中平其實是否定的，所以他也常常對著我批判荒木，甚至說他壞話。因為這樣的關係，中平在喝咖啡的時候，就皺著鼻子說，他要在今天的座談會上好好整他一番，並叫我也要跟他站在同一陣線。我並不像中平那樣否定荒木，甚至有時候我還覺得他很有趣，所以我對於要不要順著中平的意思做，覺得還是有待斟酌。

荒木先到達座談會場，迎接我們的到來。意外地，他本人彬彬有禮，遣詞用句也非常精確，我們著實感到有些不知所措，但最令我們感到驚訝的是，他講話

音量之大，還有奇裝異服。荒木先生好像是戰爭結束後的士兵一樣，穿著立領的軍服，另外他又把領子上的扣子解開，像貓一樣在脖子上掛個大鈴鐺，那鈴鐺在他仰天大笑的時候就會伴隨著笑聲噹噹響，我們覺得這實在太奇怪了。中平也好像呆掉，完全忘記整這回事，整個人的思緒不知道飛去哪。座談的內容雖然完全不記得，但三人的第一次見面都互有好感，想必座談會一定可以氣氛融洽地進行。我忘了荒木是不是在那時就戴著他那引領潮流的黑色圓框眼鏡。他笑得很豪爽，但眼睛卻沒在笑，這讓我印象非常深刻，是不是因為他那時戴的可能是沒有鏡片的眼鏡啊。

座談會之後沒多久，我為了攝影集《攝影　再見》書末要收錄的對話，請中平卓馬和我進行對談，因為其中他提及到荒木先生，所以我節錄了以下一小部分。

中平　預設對方為敵人就是最大的敵人，我是這樣想的。只是我現在正在消滅這個敵人。而這也是困難所在。我覺得不管怎樣都要有敵人的存在比較好。

森山　不，我覺得要分開比較好。但沒有真正的敵人吧。真有的話，那應該就是自己了。

中平　沒有吧，所以預設的敵人就好。例如，雖然我曾經把荒木經惟先生當作敵人，但一起參加座談會，講過話之後，就覺得不是這麼一回事。

森山　你是有這麼說過吧。那次我也是第一次見到他，我不像你把他設想成敵

人。但他本人比他拍的照片來得有趣，真是個奇特的人。

中平　我大概寫了三次有關他的批評。不知道為什麼就是對他有所不滿，也可能只是一時的想法吧。只要把他喜歡拍不乾淨東西的部分拿掉，就覺得還算是人該有的想法。也就是說與無產階級文學的想法相同，就像無產階級文學的代表人物之一德永直，就是因為有其他旁系的存在，才會讓他產生向上發展的意圖。這麼一想，就覺得沒完沒了。有機會的話就想要講些什麼，所以以爭論的形式在座談會開始對談。真的講上話後就不是那麼一回事，他人很好喔！

森山　他只做攝影師很可惜耶，攝影師要像你一樣陰險狠毒才能存活啊。（笑）那個人應該要去媒體界比較好喔！

中平　那個人當被攝體比較好啦。（以下略）

然後，之後我們天南地北地亂聊，中平和我互相討論攝影的可能性時，說了一句這樣的話。

中平　荒木經惟也是在這一方面很有趣的人。腐敗了就讓它更腐敗，化膿的部位讓它更加化膿，能講出這種含義很像是色情文學的話，很有趣對吧。是不是很令人鼻酸的騷動者啊。（以下略）

當時，我大概可以了解中平言下之意。因為荒木在銀座的大型拉麵店進行裸體攝影展，製作很像是公廁裡的污穢物為主題的攝影集，熱鬧、華麗的販賣手法，中平如玻璃般脆弱的神經，毫無疑問一定正在微微顫動。但是，首次會面後，就能推翻中平原本對他抱持不良印象的顏勢，可見荒木先生確實有他吸引人的天生魅力，和掌控他人的天生才能。由此也可知他強烈的性格之所以能夠取得時勢之緣由，對荒木來說，當時在他眼中看到的景象就是如此。

總之，在那個時代，沒有足以對抗流行文化的東西，季節過了又開始追求另一種文化。荒木經惟的出現，就正好是在青黃不接的重要時期。在看了荒木先生沒有喘息時間、龐大的工作量之後，中平對荒木先生的批評，恐怕是有些言之過早。雖然中平對於荒木先生的批評不具有政治性，若循著荒木經惟攝影的軌跡觀看，他拍攝的風景及女性陰部的背後，也讓人感覺帶有相對的政治性。當然中平卓馬早晚也應該會知道這件事。

*

WORK SHOP 寫真學校實際只運作兩年半，三期生畢業後就關門了。除了平常的教學，也曾舉辦為期一周的夏季 WORK SHOP，在沖繩、靜岡、名古屋等地舉行，然後也發行幾本屬於這個機構的雜誌。這樣子的計畫幾乎都是那位悠然抽著

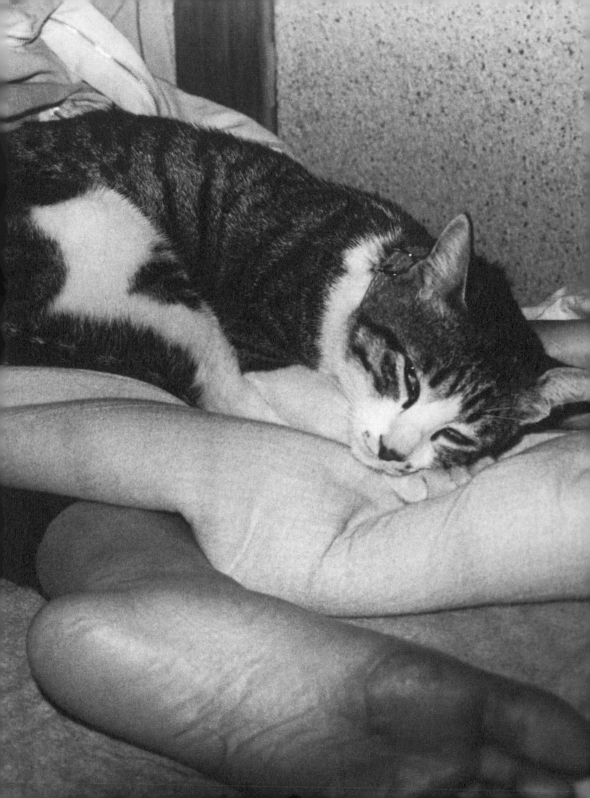

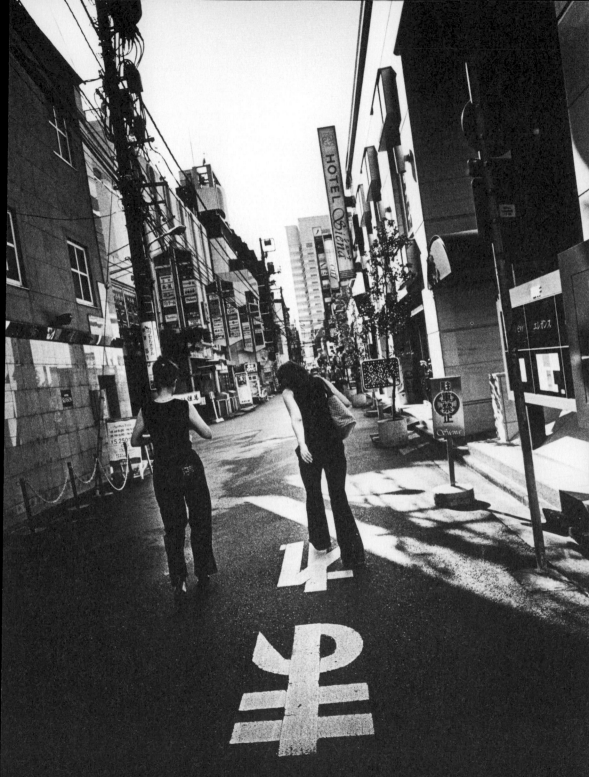

黑黑粗粗的大菸斗、蓄著黑色鬢角的東松先生一手包辦。雖然六位講師每個人都很忙碌，但因為是以東松為首，所以這段時間也沒有發生甚麼問題，但也這樣結束了。當然荒木也很尊重東松先生，我也常和他在東松先生做事時，討論要當東松先生的左右手。

一九七六年的春天，WORK SHOP寫真學校關閉了飯田橋的校舍。當時總共收了約兩百多名的學生吧。

在決定關閉之前的一次學校會議中，我完全在想著別件事。我雖然同意WORK SHOP寫真學校關閉，但這件事歸這件事，我整個人還沉浸在好像有些不足的情緒中。在學校營運的兩年半間，我的身邊聚集了三十幾位以攝影為目標的學生。說是學校，事實上卻比較像是一人教師的私塾，所以跟學生之間的情感比較深厚。一起旅行、喝酒、辦展覽、製作書，這並非曇花一現的交情，我因為不想在規定的學期結束後，我們說聲再見就各奔東西，為了以後友誼能繼續下去，我在想有沒有什麼可以共同組織、維繫我們的友情。會議途中，我漫不經心地聽著關閉的事務性報告，在游移不定的想法中抓到了一個可行的方法。我這個想法的核心是，對這些學生們而言，重要的是擁有場地發表他們自己製作的東西，也就是實踐比教育還重要。只要知道這一點，接下來就只剩下實行而已。

那一年的六月，找了參加過WORK SHOP森山教室學生中的七名志願者，在

新宿二丁目的小型大樓租了一層二樓，設立了「IMAGE SHOP・CAMP」。創立成員有一期生的倉田精二、瀧澤修、德永浩一、山崎和英，二期生的北島敬三、菊池大一郎、杉本建樹，加上我就是八個人。命名「CAMP」也是大家在七嘴八舌、熬夜吵鬧下，天亮前由我決定的。之所以會取這個名稱，是因為除了這個名字以外，再也沒有別的可以符合我們成員跟場地的形象。因為在費里尼的電影《甜蜜生活》中登場、演藝圈醜聞攝影師「狗仔隊」的那種糾纏不休的生態，實在令我印象太深刻了，所以我們就使用「蒼蠅」來當作我們的標誌，並請我的插畫家朋友辰巳四郎先生幫我們設計。創立的成員中，都是對於攝影及電影抱持熱情的人，撲克牌臉的倉田精二、倔強的北島敬三等，每個人都很厲害，也都狂野不羈。把租來樓層的牆面改裝成展示用的牆，因為稱作是 SHOP 所以做了玻璃展示櫃及架子，然後其中有個堅持不讓步的期望，那就是放一台閃閃發光的投幣點唱機。然後，也沒有特別說好，大家都穿著皮製工作服，參加六月五日的開幕，這一天也收到東松先生大到像是可以擺在柏青哥店門口的獻賀花圈。晚上才現身的東松先生仔細觀賞展示品，並審視每位成員，然後他便大笑地說：「你們怎麼好像是同性戀集團，或是暴力集團啊。」

我之所以會想要開設 CAMP，是因為我想在這裡好好地將 WORK SHOP 寫真學校當初的發揚光大，另一方面也是想要補救那個失敗。CAMP 後來因為成員增加，所以搬到三樓的寬廣空間，也因為是新宿二丁目的緣故，所以一整晚都

是杯觥交錯，以及投幣式點唱機的吵雜聲。荒木、深瀨、當然也有中平，他們都

很捧場地加入我們，以及投幣式點唱機的吵雜聲。荒木、深瀨、當然也有中平，他們都

IMAGE SHOP・CAMP 在數年後，雖然發生我和北島敬三脫隊的事件，之後也

有許多年輕的成員陸續加入，描繪各種實驗性的軌跡，在一九八四年的二月底，

歷經九年，終於畫下休止符。聚集過的成員超過五十名。現在，曾經是 CAMP

所在地、新宿二丁目的街道，也蓋了許多新大樓。CAMP 所在的那棟白菊大樓當

然也不見蹤跡了。

*

現在我在四谷三丁目的十字路口附近租屋，一個人生活。工作上的會面、進行

暗房作業、甚至這本書的寫作，還有喝酒、住宿等等，一切都以這間房子為中心。

由於以前從當細江英公的助手開始，我就跟四谷這一帶很有緣，是個熟悉也是個

適合居住的好地方，住在這間公寓也已經第六年了。這六年來，我在這裡的暗房

製作出六本攝影集，大約一年出版一本，這應該不算少吧。在那樣的日子，陪伴

我的就只有羅多倫咖啡和青楓超市的食物、米老鼠和都春美（Harumi Miyako・日本

演歌歌手）、本名北村春美）、Caster（日本香菸品牌）和紅乙女燒酒，還有 Olympus 的 μ

系列和 Tri-X 系列。我隨身的東西就只有這些，也不覺得厭煩，鎖鏈般照片的累

積，產生於持續連結的時間中。恐怕我不管去到哪裡，之後都一直會像摩比斯環及薛西佛斯（Sisyphus）的故事般，繼續跟攝影交往下去。

還有荒木經惟。關於荒木先生，我想我已經不用在這裡再寫下去。從那時開始的二十幾年，他持續上升的態勢，可以說是一隻不知道什麼叫作停滯的怪獸，經常都是時代現象中稀有的存在。我和荒木先生現在有時還會在攝影的評審會上相逢，愉快地度過舊識重逢的時光。黑框眼鏡下的眼睛，依舊還是沒在笑，但爽朗的笑聲跟親切的關心卻一點都沒變。他生來就是都市人，也是道地的東京小孩中的天才。

最後，不管怎麼說還是要提到東松照明。不管是中平卓馬還是我，甚至我想連荒木經惟也是一樣，若要說起攝影族譜的根源，那麼源頭一定非東松照明莫屬。我在此章的前頭就提過，我的攝影生涯是從我看到長崎的那一張照片開始。我聽說這位東松先生現在正計畫要住在長崎，再次進行長崎的拍攝工作。我覺得這很好，應該去的人、去應該去的地方，想到他說去就去，我覺得莫名的感動。

然後，因為與東松先生拍攝的照片相遇，我重新確信、肯定地走出自己的攝影風格。現在我有時還會想寫信給東松先生，但是後來還是作罷。除了不想讓人覺得我在撒嬌，主要也是因為強烈覺得東松先生的照片就是給我的回信。看著那張長崎陽光普照的風景照，我覺得這就是東松先生給我的私人信件。

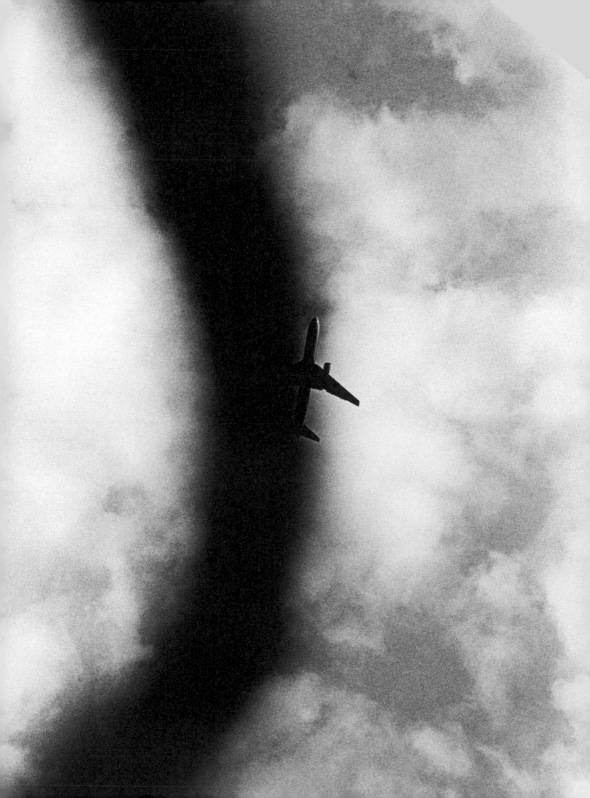

後記

去年一年我在《朝日畫報》連載的文章及照片集結成書。連載當時的主題與這本書的書名一樣都是《犬的記憶 終章》，追尋自身的記憶，將過去許多的相遇與事情，藉由照片、文章連載。

此外，十六年前，除了時代不同之外，也有一個相同的主題，在攝影雜誌《朝日相機》上連載照片及文章。當時的題目是《犬的記憶》，我非常喜歡這個題目，睽違十六年的連載，再次使用連貫的主題。但是對我來說，是想藉由這個主題將追尋過去記憶一事，畫上休止符，所以加上終章兩字。

過去《犬的記憶》，是將與我相關的許多場所、還有當時的自己，依據心情寫成懷舊的文章。雖然去年的《犬的記憶 終章》也是依據自己的心情寫下，這點沒有改變，但是連載的方向卻轉變為身為攝影師的自己，在過去的時間中，針對那些對我或多或少有所影響的人以及背景，以我自己為主題寫成的文章。

以前在《犬的記憶》集結成書時，我在當時的後記寫著：「一個記憶喚醒另一個記憶，之後再探尋新的記憶，時間循環不止。今後我擁有的記憶，究竟是什麼樣的記憶呢？」

這本《犬的記憶 終章》是寫完那段話之後的時間與記憶，也是暫且得到的回答，我只能再度寫下同樣的話。

十六年前與去年，跨越時空二度連載，都由丹野清和先生負責企劃、組織及編輯。對於一位攝影家持有的各式各樣記憶，以書的形式呈現於世一事，我表示深刻的感謝。

一九九八年六月

森山大道

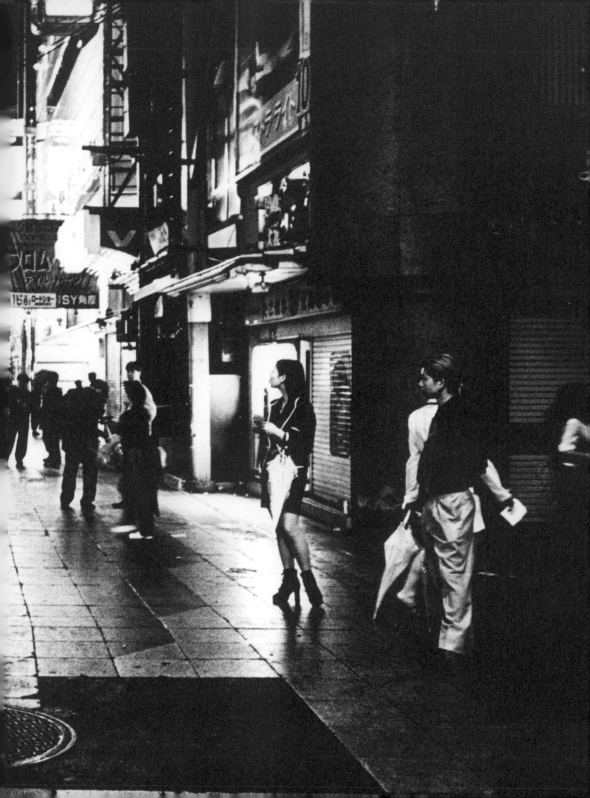

森山大道。心的風景——

主持人──沈昭良（攝影家）

主講人──張照堂（攝影家、台南藝術大學榮譽教授）
　　　　　許悔之（詩人、出版人）

時　間──二○○九年十月十八日

日本攝影大師森山大道以粗樸原始、強烈黑白照片風格，赤裸記錄城市人生風景；影像中的青春感性和活力，表現人內在強韌的生命力，感染力道十足，深刻打動了每一位城市人。一九八○年代傳奇攝影作品《犬的記憶》，為進入大師世界的最重要代表性著作。商周出版特別舉辦座談會，由長期關注森山作品的攝影師沈昭良擔任引言主持人，並邀請兩位主講人：在攝影及紀錄片上卓然有成的知名攝影家張照堂從影像表現剖析；前聯合文學總編、現任有鹿文化發行人的詩人許悔之由文學意涵解讀，從兩方角度共構出透過照片與文字追索於記憶與影像之間的森山大道，滄涼但強勁深刻的攝影人生。

© 攝影：顏麟宇

座談會現場

許悔之

張照堂

沈昭良

沈昭良（以下簡稱沈）：試論我們如何界定一位攝影家的歷史地位。知名度的高低？本職學能的嫻熟與否？創作質量的多寡優劣？作品所引發的衝擊與感動程度？作品所試圖連結的生命深度與思想高度？是否將自己貫徹在歷史長軸的宿命中，不斷透過作品呈現自身的生命狀態？觀察攝影家面對議題時的態度，及其是否透過作品，對攝影潮流、教育、評論、社會環境與文化現象提出深刻而獨特的回應？套用以上這幾個客觀標準，森山大道的個人與作品特質，幾乎符合了上項多數的評斷基礎。這也是他不僅在日本，甚至在全世界，受到相當程度歡迎及肯定的主要原因。

張照堂（以下簡稱張）：森山大道有幾個關鍵詞：光線、記憶、挑釁、街道、憂鬱、歷史等等，而這些其實也就是森山大道

的影像所要傳達的內涵與情感。他今天之所以這麼受歡迎，我覺得主要有以下幾個理由，首先是他曾經處在流離、迷失的青年時代，在迷離過程中他不停地追尋，再加上他對於攝影堅韌的毅力，推進他不斷地往前走，這兩者的結合，而這也是他創作上重要的推動力；另外，他從很早之前即不停地拍照，雖然沒有穩定職業，但總是想辦法去旅行、住宿，簡單的旅館、喝咖啡……就是不停拍照，累積到現在有非常多東西；接下來則是他對於文學、文字的掌握力，他很用功閱讀各種文學書籍包括詩作，對於日本國內外文學都很著迷，甚至談及很多評論、回憶等思考性、文學性的東西。一位日本攝影家曾經說過，攝影其實是和文學息息相關的，就是說，如果你看到一張照片，能從中感受到一種文學的體味，那樣的東西將會使這張照片更加迷人。所

以文學的底子對攝影來講，可能比音樂、繪畫更重要，我覺得像文學那種讓你去思考、讓你去想像的力量，會使你的影像增加一種魅力與豐富性。

許悔之（以下簡稱許）：很多時候我們觀看影像或傾聽聲音，甚至有比文字更直接的震撼力或打動人之處，我十幾歲來到台北唸書，曾在光華商場買過一本攝影集，就是森山大道在當細江英公助理時所協助拍攝製作的《薔薇刑》，那是三島由紀夫最後切腹、並介錯砍頭這種戲劇性、悲壯解決自己離開這個世間的方式之前的一本像似繁花盛開、很動人的攝影集。

做為一名異性戀者，其實當時買那本書有種禁忌感，那麼清晰地看一名男人好看的身體時，你會覺得觸碰了禁忌但又非常挑釁。我覺得森山的攝影及文字都有種輕微的挑釁感，撩撥你讓你體會生命的感受應該不一樣。我們在看到這些粗粒子、高反差、晃動模糊的攝影時，會思考是什麼影像被留在世間作為攝影家心靈的印證，什麼是清晰？什麼是可信賴？什麼是那一刻該呈現的現實？

森山總是試圖想要逃離某個地方，如果我們用班雅明的話語來說，其實像森山大道這樣四處遊走的藝術家，就像一個閒晃者、漫遊者，這樣的用詞和西方的現代性或都會性有關，都會像個磁石吸引了很多人，裡面就開始產生最多可能的接觸以及最大的疏離感。森山大道互為主體的文字和影像裡，也很強烈表達了他幾乎是一個無所屬、精神上接近無家可歸的人。那麼他的動力在哪裡？這可能更接近一個逃逸的路線，如果不是因為攝影，那麼他的生命可能就會變得一無所成，甚至會變得沒那麼有創造力。

森山的書會讓我直接聯想到二十世紀初

T.S艾略特的《荒原》和《四首四重奏》，

及相關的一些作品。文字發展了二千年到

三千年時間，詩的形式也到了一個極限，

我比較好奇的是，影像從一八三九年發

展到現在，還不到二百年的時間，但目

前已經開始運用大量的影像去做串連和

編輯，如此一來，系列影像同樣也可以

達到像詩一樣的敘事方式，懷抱著情感

地去切割和細緻描述？

　　這個問題有好幾個層次，一個是文字

為四個層次。每次看到不屬於陽光積極

正面的影像或文字創作者，常常都讓我

想到艾略特的《荒原》裡面那個瞎了眼

睛的老人，他到了死地活著回來，告訴

沒有去過死地、那個敗壞的地方的人說，

的，一個是影像的，一個是系列後被整理

出來的呈現，另一個則是詩的部分，歸納

　　許

我活著回來了，而且讓我告訴你們那裡

有些什麼。創作者究竟給了我們什麼？

在我旁邊的沈昭良先生，十幾年前在東

京築地拍攝漁市場，包括市場裡一個個

被冰凍的鮪魚冰櫃。我有一張他當時拍

的照片，裡面是被冰凍的霧氣在瀰漫，

如果霧氣有改變或他沖洗的方式不一樣，

照片就會給我不一樣的感受。被拍下來的

底片透過攝影家沖洗，他自然有一套解

釋方式，決定他所要呈現的某一種質地，

或者是色澤、氛圍等，這難道不也是充

滿變動的可能嗎？創作其實永遠都是在

前進的路途上。

回到詩的部分，詩是什麼？我想這是

一個很哲學的問題，我很喜歡德國哲學

家海德格，他說人是一個棲息者，棲息

在這個世界，我想一位攝影家當他找到

了很獨特的看世界的方法，而這個方法

和別人都不一樣的時候，我覺得那就是接近詩的領域了。

能否談一下森山在攝影集編輯製作及攝影本質上的相關思考？另外，森山大道說他基本上不太透過觀景窗拍照，同時他也很重視暗房的技巧，他會回到暗房，重新審視並選取他要的主體，甚至進行格放，也因為格放後產生更為劇烈的晃動失焦或粗粒子狀態。而目前數位潮流下，他這樣的手法和風格是不是也很難再複製或模仿了？

沈　我覺得圖像需要透過更具思維、結構與情感的編輯程序，方能一定程度精確的遂行或還原作者的意志與情感，因此，我相信森山也會做同樣的思考。當我在翻閱對森山大道個人甚至日本近代攝影史發展而言，極為重要的《攝影　再見》

這本攝影集時，當下雖無法清楚判別這本書的部分內容是拍攝什麼，但卻也能藉由大量且近似的影像風格及語彙，經編輯建構之後，清楚感知這本攝影集試圖挑動的思考位階。因為在整個七○年代，森山是處在對攝影本質、自我與攝影的關聯，及對相關攝影主流論述，抱持深度質疑的時代。即便在七○年代這樣一個寫實主義流行的年代，照片普遍呈現具像的意義或指涉，然而，包括森山、中平卓馬或東松照明等這些攝影家，當時卻一直思索，攝影在本質上，有沒有可能在所謂紀實、紀錄這樣的意義與價值之外，形成另外一種可能，也就是說攝影有沒有可能是挑撥思想的文件？他們在這個基礎上，開始嘗試攝影在內容與表現形式上的其他可能。這也是《攝影　再見》這本代表性作品，在日本近代攝影史上所連結的重要意義。日本的攝

影評論家同時也認為，《攝影 再見》除了反應跟指涉森山自我與「攝影」告別之外，其實更大的企圖，是透過類似內容模糊抽象的圖像，與那個強調寫實具像的年代，及那個年代裡所充斥的攝影流行與影像思維宣告再見。

據我所知，森山大道拍照時經常不透過觀景窗構圖，因為他認為正式地拿著相機對著人時，原本希望抓取的氛圍跟寫實境，會因為對方的挪移修正而消失或改變，因此，他有時拿著相機先假裝在做別的事，隨後按下快門。他同時也認為他自己並不是純粹的只是為偷拍而拍，而是實務上必須得如此，才能掌握到某種程度的意境跟屬於他心中的原始風景。他使用的鏡頭則多是 21mm 和 28mm 這兩種廣角鏡頭，他說這兩款焦段的鏡頭已經足以滿足他在拍攝工作上的需要。也就是說，他先透過廣角鏡頭把現場和氛圍都囊括，然後進到暗房再一次確認影像，暗房則可說是真正形成他內心風景的場所，而他拍照時所處的街頭，也可說是他形成作品的影像基礎或視覺媒介罷了。我也曾好奇地問他，何以照片的粒子狀態可以那麼粗，其實因為 135 的底片片幅已經算相當小，他再從這個小片幅底片裡，針對某個區塊放大，粒子的狀態肯定更加粗化。他的作品中除了有許多類似的格放技巧，當然他也做一些增感顯影、中途曝光等等的暗房處理。

至於森山的手法和風格是否難再複製與模仿？我想不論是傳統或數位，複製與模仿在技術上不會是問題，從過去到現在，不論在商業廣告、動態影像或靜態視覺創作上，類似的模仿風格也一直存在，關鍵是透過這類的風格手法想書寫

或陳述些什麼，也就是內容文本的問題，而不再單是外顯的風格或手法的問題。

張　我覺得不能說森山用這種反差強、粗粒子的方式拍照，我們今天就不能運用這種效果。還是要看你所拍攝的題材、你要用什麼樣的表達，最重要的還是你的內容和敘述的風格。所謂的粗粒子高反差只是一種方法而已，重要的還是思考的本質，或是內心的東西。森山大道在這五十年中，已經把這種方式做絕了，他表示剛開始時也受到克萊因的影響，克萊因也是用粗粒子、很靠近的廣角拍攝，可是克萊因並沒有一直用這種方式做到極致。所以這樣看來一件事情你把它做絕了很重要，因為後來者都會讓人覺得是在模仿。

許　講到氛圍，這本書有點像是普魯斯特的《追憶逝水年華》，當然那是一部大書，一部記憶之書，反覆述說，而在這傳統裡面，也同時擁有日本文學的傳統。

在《犬的記憶》這本書裡也很多，在我對於日本文學有限的閱讀裡，我覺得他其實是有種很高度的自我流放感，看這樣一本書，讓人覺得是一位藝術家在呈現他精神上的無家可歸，這裡面唯一找到歸依的只有兩個，首先是他少年時代被拋棄了，然後立志成為攝影師；另一個則是無止盡的攝影。但他也曾經很長時間迷惘過，包括他說的安眠藥的濫用。

這樣一個創作者運用文字的能力，有時候是一種幸福，但也會是一種干擾，互相變成文本，一張照片為什麼擺在一段文字旁，這其中就充滿了指涉性跟強調，不過當然最終都還是心的風景。

有些攝影集的內容與編輯思維，可能是

讀者所無法瞭解的，不知有什麼方式能

協助一般讀者延伸相關的閱讀與思考？

沈　我倒是建議可以大量地閱讀攝影集，

這幾年來我幾乎是樂此不疲。例如我們

今天談的森山大道，我就會努力去尋找

和他相關的攝影集或書來看，閱讀他的

書寫脈絡及風格轉變的過程。

由於近年來，攝影集作為專業攝影藝

術家的重要展演實體，不論在題材、開

本、設計、材質、印刷、裝訂及行銷等

思維上，皆已逐步邁入必要且成熟的階

段，因此，我建議不妨大量地閱讀攝影

集。我甚至認為，對於有志於從事影像

藝術創作，並積極開展學習者，應盡早

培養長期並大量閱讀專題攝影集的習慣

（意指特定議題）、形式、內容或語彙等

之攝影集）。如此，不僅將有助於釐清

影像產製或視覺表述過程中的矛盾疑慮，

同時更可能因上項深刻閱讀的長期積累，

深化視覺內容的價值與意義。

至於如何選擇閱讀專題攝影集，則可

以依循電影的類型理論或作者論。靜態攝

影作品中的作者研究與題材類比，不僅

能提供理解攝影者的藝術成長過程與脈

絡；長期涉入相同型式、內容或議題的

專題攝影集閱讀，更能內外的、前後的、

深淺的、疏密的，引發關於主題、觀點、

圖像、視覺、結構、編輯、印製等等的

關鍵性辯證。而類似的辯證越是緊密、

深刻、頻繁，不僅能縮短一般讀者與影

像間的距離，更能提供專業攝影藝術家，

在滄茫的創作旅程中，邁出穩健的步履。

張 比如以昭良《玉蘭》這本書來說，他的編輯是很奇妙的，它從頭尾兩邊翻閱都可以，這也是一個很別緻的編輯法。但它是報導性的東西，所以說它一定有一些事實的敘述在走，可是森山的作品並不是報導，他的照片是一種幻風景，所以你也可以像看夢幻的斷片一般，流來流去，他的東西不是要告訴你現實，而是一些想像、一些回憶，回憶是沒有次序的。我們只能說盡量成熟地培養一些感受，去理解他這樣編輯的意義。

許 最深刻的體悟絕對不是言語能夠表達的，語言本來就有非常高度的侷限性。做為一名文字編輯多年，我有一種虛無主義，我從來不相信有一種清晰能夠完整表達，我覺得一本書最棒的地方是，如果裡面有一句話讓你讀來很震撼，那就很值得了，剩下的就讓它過去吧。

再提到我很喜歡的海德格，年輕時我有段時間失業，曾經半個月時間都在查字典讀他的書《存在與時間》，我完全不知道他在說什麼，可是對我來說，書中氣氛很迷人，對我來說，瞭解了其中一句話我的一生就得到很大的鼓舞，比方說，他提到「詩人是什麼？」論到一位幾乎一輩子都住在精神病院的詩人荷爾德林（Friedrich Hölderlin），用他的詩談哲學及思想，海德格說：「詩人像巨鷹，飛行在暴風雨的前端，為將到的諸神開路。」有時遇到比我年輕喜歡詩的朋友談詩時，我就告訴他海德格這句話。海德格對我來說，我被他 inspired 到了，那個鼓勵可能是一句話，或者我們在這世間的一張照片、一首歌，或一件東西、一個片段，那個片段能夠一直維繫下去，而我們從裡面還能轉化創造出什麼，或者我們就稱它為永遠。

國家圖書館出版品預行編目資料

犬的記憶 終章／森山大道 著. 廖慧淑 譯.——
初版. ——臺北市：商周出版：家庭傳媒城邦
分公司發行,
2009.11　面；　公分. ——（新・設計；9）
譯自：犬の記憶 終章
ISBN 978-986-6369-70-4（平裝）
1. 森山大道 2. 傳記 3. 攝影集
958.31　　　　　98018287

Daido Moriyama official site http://www.moriyamadaido.com/

本書由 **Matrix** 公司 本尾久子 負責版權事務；

編輯製作承蒙攝影師 沈昭良 協助。

特此致謝。

新。設計 009

犬的記憶　終章

原著書名──犬の記憶 終章
作者──森山大道
譯者──廖慧淑
企劃選書──席芬
責任編輯──席芬
資深主編──劉容安
總編輯──席芬
版權──翁靜如
行銷業務──林秀津、何學文
總經理──彭之琬
發行人──何飛鵬
法律顧問──台英國際商務法律事務所羅明通律師
出版──商周出版
　　　台北市中山區104民生東路二段141號9樓
　　　電話：(02) 2500-7008　傳真：(02)2500-7759
　　　E-mail：bwp.service@cite.com.tw
發行──英屬蓋曼群島商家庭傳媒股份有限公司城邦分公司
　　　台北市中山區104民生東路二段141號2樓
　　　書虫客服服務專線：02-25007718‧02-25007719
　　　24小時傳真服務：02-25001990‧02-25001991
　　　服務時間：週一至週五09:30-12:00‧13:30-17:00
　　　郵撥帳號：19863813　戶名：書虫股份有限公司
　　　讀者服務信箱：service@readingclub.com.tw
　　　城邦讀書花園：www.cite.com.tw

香港發行所──城邦（香港）出版集團有限公司
　　　香港灣仔駱克道193號東超商業中心1樓
　　　E-mail：hkcite@biznetvigator.com
　　　電話：(852) 25086231　傳真：(852) 25789337
馬新發行所──城邦(馬新)出版集團
　　　Cité (M) Sdn. Bhd. (458372 U)
　　　11, Jalan 30D/146, Desa Tasik, Sungai Besi,
　　　57000 Kuala Lumpur, Malaysia
　　　電話：(603) 90563833　傳真：(603) 90562833

封面設計──羅心梅
版面設計──羅心梅
印刷──卡樂製版印刷事業有限公司
總經銷──聯合發行股份有限公司
　　　電話：(02) 29178022　傳真：(02) 29156275

二〇〇九年十一月二十六日初版
二〇二二年十二月十三日初版七刷
ISBN 978-986-6369-70-4
定價三八〇元

Printed in Taiwan

著作權所有，翻印必究

城邦讀書花園
www.cite.com.tw